DU DESSIN

ET DE LA COULEUR

PAR

BRACQUEMOND

PEINTRE ET GRAVEUR

PARIS

G. CHARPENTIER ET C^e, ÉDITEURS

13, RUE DE GRENELLE, 13

1885

JE DÉDIE CET ESSAI

A LA MÉMOIRE DE JOSEPH GUICHARD

MON MAITRE

PRÉAMBULE

L'essai présenté ici n'a aucune prétention littéraire. Deux mobiles d'ordres différents, mais provenant de la même idée, de la définition des termes du langage des arts, nous ont entraîné à cette tentative : tout d'abord, un simple mouvement de curiosité; puis, par un sentiment plus grave, l'intérêt de l'instruction primaire du dessin.

Notre curiosité n'avait-elle pas en effet raison d'être éveillée, quand, à notre grand étonnement, nous voyions tout entretien sur les arts, entre un peintre, un physicien, un sculpteur, un littérateur, un architecte, un ingénieur, un

homme du monde, se trouver incessamment retardé et entravé par les diverses attributions de sens données par chacun des interlocuteurs aux principaux termes employés dans les arts ?

Et lorsque, pour nous éclairer, nous eûmes recours aux dictionnaires, qu'avons-nous trouvé ? 1° absence d'indication significative ; 2° erreur de définition, l'attribution de sens étant appliquée à un autre terme qu'à celui auquel elle appartient ; 3° confusion des idées, par l'admission de deux sens, l'un bon, l'autre mauvais, pour le même terme.

Ainsi, les dictionnaires de l'Académie et de Littré, puis les autres, disent bien à quoi sert le dessin : « Représentation... », tous deux débutent de même ; mais ils ne disent pas d'où provient cette représentation, quelle est l'essence même du dessin, ce qui le constitue. Ainsi, au mot *valeur*, l'Académie, qui, pour la première fois, en enregistre l'emploi par les arts dans sa septième édition (1878), en confond le

sens dans la première partie de sa définition, où elle lui donne une acception qui ne touche que le contraste des couleurs entre elles, tout en lui rendant, dans sa seconde partie, son acception régulière. Chez Littré, l'erreur est complète, et sa définition doit être intégralement reportée au contraste simultané des couleurs.

Dans aucun dictionnaire, nulle indication de la simultanéité des qualités *chaude* et *froide* que la couleur possède en outre de la qualité colorante. Tous, cependant, par de nombreuses citations, en constatent l'existence. Quant au dictionnaire que l'Académie des Beaux-Arts consacre au langage des arts, nulle mention de ces qualités ; et pourtant, dans les fascicules déjà parus, l'indication de cette façon d'agir de la lumière sur la couleur, devrait s'y trouver représentée au moins par un des deux termes *chaleur* ou *chaud*.

A propos du mot *coloriste*, absence, confu-

sion, indication incomplète, parmi tous les dictionnaires. Ceux d'entre eux qui l'admettent, celui de l'Académie française en tête, veulent bien nous apprendre que le *coloriste* applique bien le *coloris*, mais c'est tout. Le Dictionnaire de l'Académie des Beaux-Arts, lui, ne l'insère pas dans sa nomenclature, tout en l'utilisant, pour le besoin de sa dissertation, dans son article sur le *coloris*.

Viollet-le-Duc, qui, lui aussi, se sert du mot, le répudie nettement : « Ce qu'on entend par un peuple de coloristes (pour me servir d'une expression consacrée, si mauvaise qu'elle soit)... » dit-il dans son *Dictionnaire raisonné de l'architecture française du onzième au seizième siècle*, t. VII, p. 60. Ce qui ne l'empêche pas (t. IX, p. 396) d'être entraîné à cet élan d'admiration : « Avec quel art de coloriste cet effet est-il obtenu ! »

Que de choses étranges provoque cette incertitude générale ! On entend dire que Ingres

dessine mal, que Delacroix ne dessine pas ! Affirmations magistrales, axiomes irréfutables devant lesquels la majeure partie du public s'incline comme devant la lumière du soleil, tandis que les artistes se contentent d'un haussement d'épaules. Et cette lettre si curieuse, où Decamps confesse que, s'il avait à recommencer sa vie d'artiste, il irait prendre des leçons de dessin chez Ingres, que pouvait-elle signifier, venant d'un tel homme ?

Et ces expressions *art industriel, arts décoratifs*, l'une délaissée après avoir été glorifiée un certain temps, l'autre aujourd'hui triomphante, que veulent-elles dire ?

En dehors des divisions naturelles des arts, qui, on peut le reconnaître, sont les métiers particuliers de ceux-ci, y a-t-il des arts parallèles à l'art ? Cette question nous intéressait vivement, nous qui avions vécu jusqu'alors avec cette croyance qu'il n'y a là que des applications d'un même principe.

Nous pensons que ces exemples suffiront pour constater le vague et l'indéfini où flotte la technique des arts. Nous pensons aussi qu'il serait nécessaire de fixer cette technique, afin de pouvoir au moins se comprendre, s'entendre sur une si glorieuse spéculation de l'esprit humain.

Dépourvus de définitions nettes, souvent même de principes un peu solides, la plupart des artistes, nous ne l'ignorons certes pas, pratiquent les arts avec un entrainement sentimental fortifié par quelques recettes et par l'habitude professionnelle qui paraissent suffire.

Reconnaissons tout de suite que de ce vague, de cette incertitude, émergent de loin en loin, comme par création spontanée, des choses qui méritent la qualification d'œuvre d'art. Mais ceci fait partie de la lingerie de famille, qu'il n'est pas, pour l'instant, utile d'étaler sous les yeux du public.

Un intérêt plus grave, avons-nous dit, que

la marche plus ou moins heureuse de la conversation, est celui qu'excitent ces questions : N'est-ce pas de l'arbitraire inconsistance des mots et de la confusion qui en résulte qu'est née l'uniformité de l'enseignement des arts, imposé à tous, enfant, ouvrier, artisan d'art, physicien, élève de l'École polytechnique, homme du monde, artiste ? Uniformité réelle malgré l'apparente diversité des méthodes et des modèles adoptés pour chacune de ces divisions, qui toutes fatalement aboutissent soit à ébaucher des artistes, soit à débaucher des artisans. Et si cela est incontestable, quel est le dessin utile ? Peut-on distinguer, établir la quantité et la qualité de dessin nécessaire aux diverses situations où la vie jette chacun de nous ? Enfin, quelle est la délimitation entre le dessin d'usage général et *le* ou *les* dessins qui constituent la base professionnelle, la pratique incessante, de l'architecte, du peintre, du sculpteur ?

Pour répondre à ces questions nous avons pensé qu'il fallait commencer par fixer le sens des termes et leurs rapports professionnels avec le mot *dessin*, et, pour cela, s'astreindre à les définir uniquement par le langage, sans le secours des choses qu'ils représentent, c'est-à-dire sans le concours de figures explicatives. Un terme bien défini ne peut-il être considéré comme un outil professionnel, comme un instrument de précision?

La critique aurait pu nous fournir, par des exemples contradictoires, de vives clartés; nous avons préféré nous confiner dans un vague qui, sans être obscur, exigera une attention persévérante.

Nous avons tenté cette série d'ardues et indispensables définitions, certain que, si nous n'avons pas réussi, nous aurons du moins signalé un point faible et la nécessité de le fortifier.

DU DESSIN
ET
DE LA COULEUR

L'ART

LA FORME — LES FORMULES

L'art émanant du dessin est la nature formulée.

Par chacune de ses divisions il donne une formule spéciale de la nature.

Les arts ne pouvant percevoir la forme sans étendue, sans volume, ils lui ont attribué une sorte de membrure composée du contour, du

modelé, de la couleur. Puis ils ont isolé ces membres théoriques, afin de les appliquer à leurs usages ; ils les ont réduits en formules, les rassemblant ou les divisant selon le service qu'ils en attendent.

A ce titre, la forme n'a rien d'abstrait : elle est carrée, ronde, triangulaire, ou composée de ces diverses figures ; elle est mesurable et comparable, étant grande, petite, épaisse, fluette, etc., etc. De plus, nous en tenant aux apparences d'expression, nous pouvons dire qu'elle est majestueuse, triste, joyeuse, noble, ridicule, etc., etc.

Quand Brid'oison parle de la *forme*, il emprunte aux arts plastiques leur manière de la considérer par des images applicables aux abstractions que ce terme évoque.

Pour nous, une forme polie est comparable à une surface qui a passé par le polissage du brunissoir ; pour Brid'oison, c'est de la politesse.

Mais nous n'avons pas à tenir compte de la complexité d'idées où entraîne le mot *forme*. Nous ne devons envisager ce mot que dans la signification qui le rapproche le plus de la technique du dessin. Pour cela, il nous faut

examiner ce qui distingue l'un de l'autre les deux termes *dessin* et *forme*.

Tout d'abord, le mot *forme* suscite la comparaison entre la manière d'être de la nature et celle de l'art, ce que ne fait pas le mot *dessin*. Dans la nature, la forme est immuable, une, toujours semblable à elle-même; dans l'art, elle est d'apparence mobile, variable et présente autant d'aspects qu'il y a d'arts, de systèmes. Et cependant la préoccupation constante de l'art est la représentation de la forme naturelle, car, alors même qu'il invente, il sait que son œuvre ne sera reconnue pour valeur acquise que si l'on peut dire de l'un ou de l'ensemble de ses éléments : « C'est vrai, » ou « C'est juste. » — On dit aussi : « C'est beau ; » mais cette expression échappant à la technique, nous n'avons pas à nous en préoccuper.

Il faut donc reconnaître la valeur d'expression propre à chacun des éléments naturels réduits par l'art en formule, pour apprécier la part apportée par chacun d'eux à l'unité de la forme, unité qui est absolue dans la nature par la confusion intime de ces éléments, qu'on peut bien distinguer, mais qu'il est impossible de disjoindre.

Le premier de ces éléments, celui qui est presque le représentant en titre de la forme, le *contour*, n'est cependant applicable qu'à une de ses localités. Il note la limite où, pour notre vue, un corps, un espace, semblent se terminer.

Les termes *ligne, contour, trait, plan, élévation, coupe, gabarit, calibre, profil, silhouette, schéma*, servent à signifier *forme* lorsque la forme est effectivement limitée par un tracé quelconque.

Ingres disait à ses élèves : « Messieurs, tout a une forme, même la fumée ! » Cette chute dans une démonstration solennelle est peut-être un peu naïve, mais elle a, pour nous, l'avantage de placer la question de *la forme*, envisagée au point de vue des arts, sur son véritable terrain.

Il faut bien se garder de prendre le *contour* pour *la forme*. Il n'en est qu'un élément, figuré par le *trait*, qui lui-même n'est qu'une formule essentiellement conventionnelle et secondaire, donnant aux arts la plus grande liberté et qui leur appartient en propre. C'est par lui que la forme humaine, ainsi que toutes les autres formes, est modifiée à chaque fluc-

tuation des arts; c'est par lui que le principe ornemental joint et accouple des êtres, des choses, dissemblables et incompatibles. Il construit les combinaisons de la fantaisie la plus absolue, qui deviennent indiscutables comme vérité, comme justesse de forme, lorsque le contour respecte, par le modelé, la conformité indispensable entre la nature et l'art.

Un autre élément de la forme, la *couleur*, est également conventionnel. Dans la nature, la couleur est impondérable, c'est la lumière elle-même. Comment dès lors la disjoindre du modelé? Dans l'art, elle est matérielle, mais elle se prête à tous les artifices. Pour simuler l'aspect coloré de nos yeux, le sculpteur ne fait-il pas des trous là où sont des surfaces lisses? Le peintre ne supplée-t-il pas la couleur par des valeurs tirées de sa négation même, le blanc, le noir?

Les formules du trait et de la couleur, laissant liberté entière aux conjectures, aux formes supposées par l'imagination, sont acceptées comme vraies et justes, et doivent l'être, lorsque, par le modelé, les lois de la lumière naturelle sont rigoureusement observées.

C'est de la clarté que dérive la stabilité d'ef-

fet, parce qu'elle ne varie jamais dans la logique de son expansion, qui permet la comparaison entre la nature et l'art. Et cela, avec ou malgré les formes conventionnelles du trait et de la couleur.

Il nous est facile de démontrer cette vérité par le simple énoncé des époques d'art ou des noms de maîtres indiscutables, qui de la même forme, celle de l'humanité, ont tiré des expressions tellement différentes qu'elles semblent ne pas exprimer le même sujet : ce sont les Égyptiens, les Grecs, les Gothiques, la Renaissance, dont l'évolution se termine à la Révolution française; ce sont Michel-Ange, Jean Goujon, Boulongne, Puget, Houdon, David d'Angers, Mantegna, Léonard de Vinci, Corrège, Albert Durer, Holbein, Raphaël, Véronèse, Rembrandt, Rubens, Velasquez, Watteau, Ingres, Delacroix.

Toutes les différences des formes que présentent ces dates et ces noms viennent sans doute des formules du trait et de la couleur; mais chez toutes le modelé est conforme, c'est-à-dire que la lumière, l'ombre et leurs intermédiaires affectent la même action, confirmée par leur identité avec la nature.

C'est donc du modelé seul qu'on peut dire : « C'est vrai, c'est juste ; » c'est lui qu'on doit appeler « la forme » lorsque ce terme est un qualificatif. En un mot, si la science des formes est le dessin, c'est par le modelé qu'elle peut être vérifiée.

LE DESSIN

Le *dessin* est le moyen artificiel d'inscrire et d'imiter la lumière naturelle.

Dans la nature, tout se montre par la lumière, et par ses compléments, le reflet, l'ombre. C'est ce que le dessin constate. Il est la lumière factice des arts.

Le mot *dessin* résume tous les termes de la langue des arts plastiques. Il est toujours sous-entendu, quel que soit le mot technique que l'on emploie. Les expressions : trait, mo-

delé, couleur, ornement, forme, ligne, valeur, effet, etc., ne servent que pour aider par l'analyse à la signification du mot *dessin*, et pour en spécifier un des éléments.

Ces éléments divers sont tour à tour pris pour le *dessin* lui-même, selon que la pratique désignée par chacun d'eux prédomine dans l'application particulière qu'en fait l'une des trois grandes divisions des arts, l'Architecture, la Sculpture, la Peinture.

Le *dessin* sert à représenter les choses que nous voyons et à figurer celles que notre imagination conçoit et nous fait voir. Et il transmet son nom à ces représentations et figurations. Ainsi, la chose peinte ou tracée sur la toile, sur le papier, est un dessin; une statue est un dessin; un monument est un dessin; une locomotive, une carte de géographie, les linéaments d'une idée, sont des dessins.

Le mot *dessin* désigne aussi les moyens employés à son exécution : dessin au pinceau, à la craie, au crayon, à la plume, au pastel, au lavis, à l'aquarelle; dessin linéaire ou dessin du trait.

De plus, il s'applique à la science qui sert à

son émission : le *dessin* de Ingres, le *dessin* de Delacroix.

Il désigne encore la qualité du dessin de l'œuvre : ce monument, cette statue, ce tableau, cette gravure, est d'un bon ou d'un mauvais *dessin*.

En tenant compte des différentes valeurs de ce mot, on doit classer ainsi ses diverses propriétés : le dessin est à la fois une écriture, une science, un art.

Il est une écriture comme moyen d'expression, l'écriture des formes. Il exprime, suivant une convention qu'il a créée, les combinaisons de l'ornement et toutes les formes de la nature, ainsi que toutes les figures dérivant de la géométrie, de l'architecture, de la géographie.

Il est une science comme étude, la science des formes. Il guide les industries dont il est le moteur, il donne un corps aux professions dont il est le moyen et le but, comme la peinture, la sculpture.

Il est un art comme conception et application, l'art des formes. Il modifie les formes selon sa convenance, en suivant uniquement les conventions qui lui sont propres.

Le dessin est particulièrement le but et le

moyen de trois professions : l'architecture, la sculpture, la peinture. Ces trois divisions des beaux-arts ayant chacune une voie différente de celle des deux autres pour parvenir à son but, il est utile de mettre en lumière les moyens employés par chacune d'elles.

Si le peintre et le sculpteur recherchent exclusivement par le dessin l'imitation de la nature, il n'en est nullement de même de l'architecte, qui, affranchi de cette imitation, n'emploie le dessin que pour préparer et présenter ses plans. Pour lui, ce n'est là qu'un expédient, qui ne crée nul rapprochement avec le dessin du peintre ou du sculpteur ; son dessin est une simple indication destinée à servir de guide à la construction d'un édifice. On peut l'imaginer tracé sur le sable avec un bâton, sans que l'édifice à construire doive y perdre quoi que ce soit en beauté et en solidité. Mais cet édifice, qui n'a rien emprunté à l'imitation de la nature, n'en ajoute pas moins une nouvelle production aux choses naturelles ;

et, à son tour, il devient pour le peintre et le sculpteur un élément de recherche, à l'égal des objets de la nature.

Plus que le crayon, que l'équerre et le compas, les corps de métiers sont les instruments de l'architecte. Aussi est-il dénommé le maître des œuvres. N'est-ce pas lui qui, dans son œuvre, distribue le lieu, le sujet et l'action, à chacun des corps de métiers, depuis le terrassier creusant la terre pour établir les fondations, jusqu'au sculpteur et au peintre chargés de terminer l'édifice en l'ornant et en le décorant ? Tous les métiers et tous les arts sont donc ses vrais instruments. L'épure n'est qu'un accessoire, que le signe matériel de son aptitude à diriger les artisans et les artistes dont il s'est entouré.

Le dessin de l'architecte est, à proprement parler, un mémoire, un guide. Son art est un art isolé, n'ayant d'autre rapport avec les arts du dessin que l'emploi qu'il fait d'eux, soit par lui-même, de sa propre main, soit par les peintres et les sculpteurs qui, sous son impulsion, lui apportent le complément de leur savoir, de leur talent.

Le mérite qu'il manifeste personnellement

dans le tracé de ses plans n'est donc pas indispensable ; ce n'est qu'un agrément ajouté à la conception de son œuvre. A ce titre, son projet peut être examiné en dehors de ses qualités d'architecture.

Le goût et le talent de l'architecte, pour nous qui ne voulons considérer que l'effet produit par un édifice, s'exercent dans le choix et la distribution des matériaux, dans le choix et l'emploi du personnel qui les met en œuvre. L'édifice terminé est le véritable dessin de l'architecte, dessin qui doit découvrir son but à tous les yeux.

Le dessin fait à l'aide d'un trait rendant le contour des formes est la pratique de l'architecte. Il la tire non de la nature, en qui rien n'est déterminé par un trait, mais des conventions imaginées par la géométrie, dont il est obligé de faire une étude spéciale.

Sa formule est bien une écriture, qui dit clairement ce qu'elle veut exprimer. Elle se retrouve dans la pratique de tous les arts ; et, au fur et à mesure que notre sujet nous y amènera, nous en examinerons la valeur dans ses diverses applications.

L'étude archéologique des styles, dont la

connaissance doit être familière à l'architecte, n'offre ici aucune utilité. Elle n'entre pas dans notre sujet et ne pourrait rien changer à ce que nous venons de dire sur le dessin d'architecture. Mais elle peut faire d'un architecte un savant, et même un novateur, si cet architecte sait créer un style nouveau.

Pour préciser la qualité du terme *dessin* dans l'architecture et caractériser la différence avec d'autres applications d'art, il est nécessaire de faire une dernière remarque. Nous préviendrons ainsi, en même temps, toute objection tirée de la personnalité de quelques architectes.

Le dessin ornemental est une sorte de modelé effectif que l'architecte ajoute au monument qu'il édifie. Mais, ici encore, l'architecte ne fournit qu'un projet, un plan; et ce projet, quoique scrupuleusement suivi dans ses contours, n'offrira l'intérêt qui provient des choses d'art que s'il est exécuté par un artiste possédant la science spéciale du dessin, le modelé. C'est que, particulier à la peinture et à la sculpture, le modelé est étranger à l'architecture, et que l'architecte ne peut y marquer son savoir, s'il

n'est peintre ou sculpteur, que par le choix du sculpteur ou du peintre qu'il s'adjoindra.

———

Si le dessin de l'architecte est à une si grande distance de celui du peintre et du sculpteur, à son tour le dessin du sculpteur diffère de celui du peintre, mais simplement par la différence du moyen employé pour analyser et fixer la lumière et l'ombre.

On dit bien du sculpteur qu'il *modèle*, et du peintre qu'il *dessine*; mais comme, dans leur acception la plus haute, ces deux termes sont synonymes, nous les emploierons indifféremment.

Pour le peintre, il s'agit de faire voir sur une surface plane (papier, toile, muraille) les reliefs des objets naturels, en posant sur cette surface des matières claires ou sombres, c'est-à-dire plus ou moins blanches, plus ou moins noires, imitant les lumières et les ombres qui, dans la nature, font apparaître tous ces objets par leurs saillies et leurs dépressions.

En agissant ainsi, le peintre distingue les

qualités diverses de la clarté contenues sur l'objet naturel; il les inscrit dans la forme de cet objet; ou, pour dire plus juste, ce sont elles qui déterminent cette forme.

Le relief ainsi obtenu par le peintre ou par le dessinateur à l'aide du dessin est illusoire. Il n'en est pas de même de celui que cherche le sculpteur. Le sculpteur obtient une identité absolue de relief et de volume avec la nature, grâce à la matière qu'il emploie : terre, cire, marbre, bronze, bois. Dans son imitation, il reproduit une saillie réelle là où le modèle présente une saillie, une dépression là où se creuse une dépression.

S'il ne semble pas se préoccuper de la lumière qui doit éclairer son œuvre, c'est qu'il sait que cette œuvre se montrera dans des lumières et des ombres identiques à celles du modèle. Il se borne donc à prendre toutes les mesures de volume du modèle et à les reproduire.

Il n'est pas inutile d'insister : l'analogie entre le peintre et le sculpteur est bien l'imitation de la lumière éclairant le modèle; mais le premier montre sa préoccupation incessante de la qualité de la lumière, en constatant sur une

surface plane les reliefs et les dépressions du modèle, pendant que l'autre laisse à la lumière elle-même le soin de faire voir les saillies et les creux de son œuvre, sans chercher à témoigner que son attention ait été dirigée sur la qualité et la quantité de la lumière, certain que celle-ci éclairera la copie de la même façon qu'elle éclaire le modèle.

Cependant ce sont les valeurs produites par la lumière sur les objets de la nature et reproduites par le peintre ou le sculpteur, qui constituent la recherche que tous les deux poursuivent. Le peintre et le scuplteur ont en ce sens tant de points de contact que, grâce au modelé que chacun d'eux pratique dans sa profession, un sculpteur peut devenir peintre, un peintre se faire sculpteur, par la simple acquisition de quelques procédés matériels.

Nous n'avons pas à entrer dans l'analyse des moyens d'exécution qui font de ces deux arts deux métiers entièrement différents.

Le dessin étant la source unique qui alimente tous les métiers spéciaux rattachés à l'architecture, à la sculpture, à la peinture, son étude est pour eux tous l'étude de la langue qu'ils doivent parler et écrire. C'est une rhétorique dont la gradation est infinie, et que ne supplée aucune aspiration, aucune organisation individuelle.

Le dessin, sous quelque forme qu'on l'envisage, ne peut exprimer que des réalités. Il est tout extérieur. Alors même que son œuvre émeut, excite chez le spectateur des sensations intimes que l'auteur a pu lui-même ressentir, cet effet n'est obtenu que par la représentation de l'extérieur des êtres et des choses.

Mais comment cette apparence visible a-t-elle été fixée dans une œuvre, la lumière étant fugitive, tant sur les corps inanimés que sur la physionomie des êtres vivants, où son incessante variabilité est encore accrue par les mouvements invisibles des sentiments?

Nous n'avons pas à faire un traité d'expres-

sion, qui, du reste, serait contenu pour nous dans la science du dessin. C'est cette science seule qui donne à l'artiste une seconde vue, celle du discernement, par laquelle il saisit au passage les expressions naturelles, si lointaines qu'elles soient dans le temps, si rapides dans l'espace, si voilées dans la lumière, mais qu'il a fatalement vues de ses yeux avant de les cristalliser dans une œuvre.

Delacroix a vu l'entrée des Croisés à Constantinople, Ingres a vu Thétys et Jupiter, et de ces vues ils ont fait deux chefs-d'œuvre.

―

Qu'on ne s'étonne pas de l'absolu où nous nous plaçons !

Nous luttons contre un courant d'idées, contre une routine de pratiques, qui placent l'expression des arts soit dans une conception préalable toute sentimentale, soit dans une constatation immédiate de ce que les artistes appellent la nature. Nous croyons, nous, que ces deux points opposés sont contenus et confondus dans une science qui est le dessin,

hors de laquelle aucune expression d'art ne peut être acceptée, sinon comme tendance, comme aspiration.

Dans cette situation, toutes les distinctions qu'il faudrait faire, nous les écartons.

LA COULEUR

(DANS LE SENS GÉNÉRAL)

Dans un sens général, le mot *couleur* désigne une apparence physionomique superficielle qui distingue les unes des autres toutes les choses que nous percevons. Ainsi, un objet est rond, de plus il est rose ; il est encore ou clair ou sombre.

Il faut noter que la couleur de toute chose est mobile, changeante, suivant les mille variations que la lumière lui impose en la rendant visible.

Couleur désigne aussi les matières employées par la peinture, l'aquarelle, la détrempe, le pastel, etc., etc.

Dans ces deux sens, le blanc, le noir, le gris, qui, selon les diverses manières d'envisager la couleur par la physique et par les arts, sont la négation ou plutôt l'absence de la couleur, sont des couleurs.

———

Le terme *nuance* a le même sens que le mot *couleur*, lorsque celui-ci désigne la qualité colorante ; mais il spécialise la délicatesse que la couleur affecte dans ses variations innombrables et insaisissables. Ainsi, les parcelles d'or appliquées, soit en mixture, sur une plate-bande de bois, soit par le feu, sur la porcelaine, conservent la même couleur que le lingot dont elles sont extraites ; cependant cette couleur présente, sous ces trois aspects, des différences presque indéfinissables. C'est la *nuance*. Le blanc des chrysanthèmes, leur jaune, leur orangé, leur rose, leur rouge, leur pourpre, leur violet, leur lilas, ont la même

intensité de valeur et de coloration, que le blanc des narcisses, le jaune des soleils, l'orangé des soucis, le rose des roses, le rouge des œillets, le pourpre des pivoines, le violet des violettes, le lilas des glycines ; mais ils sont doués d'un charme, d'un caractère personnel, intraduisible par les mots. C'est la *nuance*.

Ce terme sert encore à distinguer le virement qui incline toute couleur vers une autre couleur. Ainsi, en parlant du lilas, qui est un violet clair, on doit dire s'il vire vers la *nuance* rouge ou vers la *nuance* bleue ; de même pour le pourpre, qui vire vers les *nuances*, soit rouge, soit bleue, soit orangée.

Il désigne aussi les diverses couleurs des reflets métalliques : ce reflet a des *nuances* bleues, vertes, violettes. De même pour les flammes : la couleur de cette flamme est composée de plusieurs *nuances*.

Comme à la couleur, le terme *nuance* s'applique au modelé, aux valeurs, aux lignes ; il s'étend jusqu'au langage, jusqu'aux lettres. Mais alors il est détourné de son acception propre, qui est de caractériser une des apparences de la couleur, si bien que, même quand

il sert à analyser les formes, il ne spécifie pas de la même manière qu'il le fait quand il désigne un élément coloré. En un mot, de concret il devient abstrait. Dans ce sens il échappe à la technique des arts, et par conséquent à notre étude.

Le terme *ton* s'emploie dans tous les cas où l'on peut employer le mot *couleur*, mais dans un sens qui indique que l'intensité colorée est rabattue, c'est-à-dire diminuée.

De plus, il continue à désigner l'élément de la couleur, alors même que celle-ci n'est plus nettement déterminée, comme : *ton de chair*, *ton neutre*.

Les expressions *ton juste*, *ton faux*, sous-entendent le contraste de plusieurs tons, de plusieurs valeurs, un ton isolé ne pouvant être ni juste, ni faux.

Dire : *Ce ton est juste*, c'est impliquer l'accord entre ce ton et les colorations qui l'avoisinent. Dire : « Cette étude est d'un *ton juste*, » c'est reconnaître l'accord de tous les contrastes de cette étude.

Dans certains cas, *ton juste* résume en une seule expression l'idée du modelé et celle de la couleur, le mot *ton* ayant le double rôle de valeur et de coloration.

D'après ce qui précède, un *ton* est faux lorsqu'il est en désaccord de contraste avec les colorations qui l'avoisinent. Mais *ton faux* signifie quelquefois un ton louche, déplaisant, et peut ainsi être appliqué à une œuvre composée de *tons justes* mais désagréables ; la nature en donne des exemples. Ceci est affaire d'appréciation.

Le *ton dominant* ou la *dominante* désigne la couleur qui domine par son intensité, ou par son nombre, lorsque par expansion elle teint pour ainsi dire tout un ensemble coloré.

Ton local ou *localité*, c'est, à proprement parler, le ton posé à plat, la couleur, qui, dans une peinture, occupe telle place, telle localité. On dit alors tout simplement *localité* : *localité* verte, *localité* neutre. Horace Vernet exprimait comiquement l'idée du *ton local* ; il disait: « Tous les ciels sont bleus, tous les arbres sont verts, tous les pantalons sont rouges. »

Ton local a de plus une acception abstraite :

il exprime la réunion des divers éléments qui colorent un objet, pour en composer un ton unique, comme aussi la réunion des diverses valeurs qui éclairent cet objet, pour les réunir en une valeur unique. Dans cette donnée, l'élément éclairant et l'élément colorant sont confondus en une seule expression.

Les œuvres de Velasquez peuvent servir comme exemples de cette vision d'art.

C'est ce que Courbet appelait la *synthèse de la peinture*. Son tableau *Les Demoiselles de village* en est un exemple frappant. On pourrait supposer peinte d'un seul coup de pinceau chacune des trois grandes divisions qui composent ce tableau, les bleus du ciel, les verts des terrains, les gris des roches, tellement les éléments divers que comportent leurs valeurs et leur coloration ont d'unité, d'effet et de puissance d'expression dans leur simplicité.

C'est encore par cette manière d'envisager la couleur et les valeurs que *ton local* est exprimé par *tache*; d'où est venue l'épithète de *tachiste* donnée aux peintres qui usent de ce procédé. Mais plus la *tache* prend d'importance en elle-même, plus le modelé disparaît. Pour citer des œuvres importantes conçues d'après

cette donnée, ce n'est plus aux arts du modelé qu'il faut s'adresser, mais à ceux de l'Orient, des Persans, des Chinois, des Japonais, arts qui demanderaient un examen spécial.

Le *ton géométral*, ce terme emprunté à l'architecture par les décorateurs a la même signification que *localité*; mais il faut remarquer que, pour un architecte, *géométral* a un sens exact, qu'il s'agit pour lui de géométrie, qu'il délimite exactement les localités, tandis que le décorateur désigne ainsi la couleur qui occupe telle localité.

Dans les arts, le terme *teinte* est le féminin du mot *ton*; il en continue la signification, en accentuant encore le rabattement de la couleur.

Demi-teinte, c'est la valeur entre la lumière et l'ombre.

Les termes *ton, teinte*, tout aussi bien que celui de *nuance*, supposent nécessairement l'élément de la couleur.

Les termes *couleur, nuance, ton, teinte*, évo-

quent l'idée du contraste des couleurs, ce contraste n'eût-il comme éléments que la chaleur et la froideur.

(EXTENSION QUE LES ARTS DONNENT AU MOT COULEUR)

La théorie physique énonçant que la couleur n'existe pas par elle-même mais qu'elle naît pour ainsi dire de la lumière, qui la provoque et la rend perceptible, est applicable aux arts, par la raison que, pour eux aussi, c'est de la lumière analysée de telle ou telle façon que provient ce qui est appelé la *couleur*.

Faisant abstraction des qualités diverses de la couleur, et envisageant l'expression des formes par les seules intensités de clarté, la sculpture doit être considérée comme la conception pure du dessin. Cependant on dit : « Telle œuvre sculptée a de la couleur ; » et cette qualification, remarquons-le, s'applique aux sculptures ré-

putées les plus parfaites. Sans nous étendre à ce propos jusqu'à des considérations générales sur la sculpture, nous retiendrons néanmoins deux conséquences : la première, que le dessin contient la couleur ; la seconde, que le mot *couleur* peut s'appliquer là où la couleur n'existe pas au propre.

Le mot *couleur,* dans sa signification propre, s'applique à une apparence des choses indépendante de leur forme. Pour les arts, il spécifie de plus la faculté de figurer la lumière, avec ou sans le concours des individualités jaune, rouge, bleue, violette, verte, orangée. Considérant cette reproduction de toutes les phases lumineuses comprises entre la clarté et l'obscurité comme la couleur elle-même, ils font de la *couleur* une des formes du dessin, comme elle est dans la nature une des formes de la lumière.

Dérivant essentiellement du modelé, ils la réalisent par des contrastes clairs et obscurs qui supposent les intensités jaune, rouge,

bleue, etc., etc., celles-ci ne pouvant concourir à la valeur d'une œuvre si elles n'ont été ordonnées par eux.

D'où provient cette impuissance de la couleur à rien exprimer par elle-même ? Elle résulte de ce que ses apparences sont instables et toujours dépendantes de la lumière qui les frappe et du milieu où elles sont entrevues. Et si grande est cette instabilité — nous dirions volontiers cette impersonnalité — qu'une couleur, quelle qu'elle soit, est complètement transfigurée en virant instantanément à sa complémentaire, sans laisser trace de sa coloration primitive, quitte à la reprendre, elle ou telle autre, lorsque se modifiera, dans telle ou telle nuance, l'influence lumineuse qui lui fait opérer son premier virement.

C'est cette instabilité qui permet de dire que la couleur n'est que relative.

Pour s'emparer de cet élément fuyant, *si rare par suite de son inconstance*, l'art isole la couleur, et s'en fait une image à l'aide des in-

tensités de clarté, relativement stables et toujours vérifiables dans leurs proportions. Il agit alors en pratiquant une sorte de mathématique dont les calculs se prouvent par des valeurs tirées du blanc et du noir, les phases de la lumière considérées comme clarté figurant la lumière considérée comme couleur.

———

Cependant, de toutes les impressions que nous recevons de la nature, l'une des moins contestables paraît être celle de la couleur; et l'on ne peut nier qu'elle ne soit l'attrait principal, sinon unique, d'œuvres considérables.

Qui ne s'écrierait : « Comment ! cette fraise n'est pas rouge ? Ce citron ne serait pas jaune ? Toutes les nuances dont la perception est une caresse pour notre vue ne seraient pas réunies sur la chair de cet enfant ? Ce n'est pas de la couleur, ces arbres rouillés par l'automne, ce ciel livide, ces eaux sombres où traînent paresseusement des éclairs ? La couleur n'en existe-t-elle pas moins parce que son impression est de nature instantanée, fugitive ? L'art doit-il

regarder à travers les lunettes qui servent à la physique ? Doit-il nier la réalité de la couleur, lui dont la mission est en quelque sorte d'en fournir la notion précise et matérielle, parce que des spéculations scientifiques affirmeront qu'elle est à la fois illusion et réalité ? Et que nous importe le mode de captation qu'il emploie pour en cristalliser la sensation ! »

A ces protestations toutes sentimentales, dont la plupart oublient le modelé et le remplacent par l'échantillonnage des tons, à ces objections où l'effet est pris pour la cause, et qui nous paraissent résumer l'espèce de plaidoyer incessamment soutenu en faveur de la *couleur* en elle-même, il n'y a qu'une réponse :

« La négation de la couleur est toute théorique, c'est vrai ; elle n'en doit pas moins être émise et soutenue, afin d'établir clairement la distinction entre l'élément secondaire de la couleur proprement dite et le principe fondamental des arts, qui est la distribution de la lumière par des formes, ou, si l'on aime mieux, par des valeurs dépourvues de toute teinture colorante. »

La couleur n'est en effet qu'un complément,

complément dont l'intérêt s'accroît de plus en plus jusqu'à prévaloir, mais seulement au fur et à mesure qu'il est plus assujetti à son principe.

Par cette extension de sens du mot *couleur* aux différents modes du dessin, deux significations, sinon contraires du moins bien distinctes, lui sont attribuées. Ainsi, la phrase : « Ces deux tableaux sont d'une belle couleur, » peut exprimer deux idées différentes. En effet, l'un de ces tableaux émane d'un pur dessinateur, par conséquent il est conçu dans une ordonnance de lumière conventionnelle dont le reflet est systématiquement écarté ; l'autre est l'œuvre d'un coloriste, c'est-à-dire que toutes les phases lumineuses dont le reflet est le trait d'union ont été particulièrement étudiées. Dans le premier cas, *belle couleur* s'applique à la couleur même, comme pour un tapis d'Orient, exécuté sans modelé ; et même le dessin de ce tableau peut n'être pas sous-entendu, la phrase signifiant simplement, par

exemple : « Voici un beau rouge. » Dans le second cas, l'approbation donnée à la couleur vise nécessairement le modelé, puisque la couleur proprement dite peut être absente; mais si elle est effectivement représentée par le jaune, le rouge, le bleu et leurs dérivés, ou par les catégories chaude ou froide, la couleur ne prenant de valeur comme expression d'art que grâce au concours du dessin, c'est, indirectement à celui-ci que revient l'approbation.

———

Colorer, dans le sens général, c'est modifier une faible intensité colorée, une teinte neutre, une nuance indéterminée, par une couleur nettement définie. C'est apposer sur des surfaces une ou des matières colorantes : on colore en vert les volets d'une maison. C'est mettre un principe colorant dans une matière de nuance vague et indécise : le cuivre colore la porcelaine soit en bleu turquoise, soit en rouge. Nos sensations vivement ressenties colorent nos visages en rouge. — *Colorer* c'est

affirmer de plus en plus les individualités jaune, rouge, bleue, violette, verte, orangée.

Mais pour le coloriste, *colorer*, c'est évoquer des contrastes lumineux et sombres, c'est mettre de la lumière en mouvement. Le dessin, en colorant, tient lieu de la lumière elle-même, dont il analyse les intensités de clarté et d'obscurité, sans leurs aspects jaune, rouge, bleu, violet, vert, orangé.

Colorer, s'entend aussi comme augmentation de la valeur d'un ton sans modification apparente de sa coloration. Ainsi : *colorer* un ton qui n'est pas assez foncé.

Cette acception des mots *couleur* et *colorer*, qui comprend dans une seule expression le modelé et la couleur, est technique, et n'est guère employée que par les artistes.

———

Le mot *coloris* distingue entre la couleur et le modelé. Pour cette raison il est peu employé par les peintres, qui ne séparent que rarement les deux éléments d'art, quel que soit celui qui domine dans leur œuvre.

Un monument, une statue, un tableau, une gravure, sont colorés sans couleur proprement dite. S'ils sont *coloriés*, c'est que de la couleur jaune, rouge, bleue, etc., etc., a été ajoutée à leur essence même, à leur forme.

Coloris, enluminure, sont, dans bien des cas, synonymes; mais du premier on peut dire qu'il est grave et distingué, du second qu'il est trivial et commun. On discute du *coloris* d'une œuvre, en le louant ou le blâmant; mais traiter d'*enluminure* la couleur d'un tableau, c'est la mépriser. — Il en est de même du mot *coloriage*.

On appelle *coloristes, enlumineurs,* les artisans qui posent de la couleur sur des objets sculptés, sur des estampes, des images, des cartes géographiques, etc., imprimées en noir.

LES COULEURS

(LEURS DÉNOMINATIONS)

Malgré toute notre bonne volonté, nous n'avons pu comprendre l'individualité que la physique attribue à la septième couleur, l'indigo.

Quelle est l'action particulière de cette septième couleur? Quelle en est la complémentaire, l'inverse?

Pour nous, l'indigo n'est qu'une des nombreuses nuances du bleu, comme l'azur, le cobalt, l'outremer, le bleu minéral, etc., etc.

S'il est l'expression la plus sombre du spectre solaire, ne serait-il pas utile d'établir une huitième couleur qui en serait l'expression la plus éclatante?

En nous plaçant au point de vue de la peinture, il y a matériellement huit couleurs initiales : le jaune, le rouge, le bleu, le violet, le vert, l'orangé, plus le blanc et le noir. Ces huit nuances expriment toutes les phases de la lumière et de la clarté.

———

Bien moins pour la pratique que pour la théorie des arts, il serait utile d'établir une convention qui détermine l'étalon de chacune des couleurs, une sorte de rose des couleurs analogue à la rose des vents; car il nous semble que les noms des couleurs du prisme représentent seuls une valeur positive dans une démonstration d'art.

Ainsi, à quel principe de couleur appartient chacune des dénominations données aux nuances et aux matières adoptées par le langage et par la pratique des arts? Le brun rouge

est-il un rouge ou un orangé? Le pourpre, comment sera-t-il classé? Et le bistre? Quelle est la nuance vermillon, cochenille, ou garance, qui sera prise comme type du rouge? La couleur vraiment jaune, est-ce celle de l'or, celle du chrome, ou celle de la jonquille? Quelle est celle qui représente le mieux le bleu? est-ce l'azur, ou le bleu minéral? Quel vert faut-il choisir? le vert-de-gris oxide de cuivre, ou l'émeraude? Quel violet est le violet? est-ce celui des évêques, ou celui des prunes recouvertes de leur fleur? Et l'orangé, sera-t-il celui des oranges?

La nomenclature des couleurs est considérable, et d'autant plus difficile à fixer qu'elle est toujours incomplète et variée par la fantaisie et l'allure d'esprit d'une époque. Elle augmente sans cesse. Elle diminue de même par l'abandon des noms de nuances qui désignent pendant un moment une teinte bien définie pour tout le monde. Quel rose, quel orangé, quel jaune, quel lilas, était-ce que *cuisse de nymphe émue?* Nous pouvons encore nous souvenir de cette nuance orangée rabattue que l'on avait baptisée du nom de *Bismarck:* c'est la nuance habituelle de la peau de veau

dont on relie les livres. L'indication *gorge de pigeon* a la même signification que celle de *reflets métalliques :* toutes deux dénomment plusieurs nuances perçues en même temps et comme mobiles et flottantes.

Ces dénominations *colorantes,* si l'on peut dire, n'offrent, du reste, qu'un intérêt de curiosité. Mais, de tout cet indéterminé, ne pouvons-nous déduire une preuve du vague où nous jette et maintient le mot *couleur,* dont la signification relative n'exprime un effet défini qu'à l'aide du contraste.

CHALEUR — FROIDEUR

APPARENCES RELATIVES
ÉMANANT D'UNE LUMIÈRE, D'UNE COULEUR, D'UNE CLARTÉ

Les désignations *chaleur, froideur*, sont attribuées, dans une acception vulgaire et générale, à certaines apparences colorées qui affectent et modifient passagèrement la couleur propre de tout ce que nous voyons. On dit du ciel, en entendant parler de sa coloration, qu'il est chaud ou qu'il est froid ; sans nommer une couleur, on la qualifie de chaude ou de froide.

Ces idées de chaleur et de froideur sont évo-

quées : la première, par le virement de la couleur propre des choses vers le jaune, le rouge et leur combinaison l'orangé ; la seconde, par le virement vers le bleu, le vert, le violet.

Dans les arts, les termes *chaud* et *froid* sont des formules techniques : on réchauffe un ton en le rendant plus jaune, plus rouge, plus orangé ; on le refroidit en le bleuissant ou en le rabattant vers le gris.

Cette manière de faire n'est pas arbitraire : elle imite les aspects colorés que la lumière naturelle impose à tout, imitation qui a pour but de réaliser la lumière colorée et factice de la peinture. Pour y parvenir, celle-ci observe l'ordre suivant lequel les lumières naturelles distribuent leurs divers éléments colorés et c'est par la division en deux catégories, l'une chaude, l'autre froide, qu'elle classe les aspects lumineux, procédé qu'elle a constamment pratiqué. Ainsi, d'aussi loin que les exemples nous viennent, ce contraste est facile à constater au Louvre, par exemple, dans les œuvres provenant de Pompeï, puis dans celles de tous les maîtres.

De là, tout l'intérêt du sujet, qui nous avait

été signalé ainsi dès le début de nos études :
« Les lumières sont froides, les reflets sont chauds. »

Cette formule est en elle-même peu exacte, — nous l'établirons ci-après, — parce qu'elle ne tient qu'un compte insuffisant des effets naturels et qu'elle ne présente qu'une valeur de recette applicable à des cas particuliers. Mais elle nous était donnée comme venant de Delacroix et paraissait résumer toutes les traditions en reconnaissant et proclamant pour règle le classement des colorations d'un tableau. Néanmoins, tout en l'énonçant, Delacroix en a souvent interverti l'ordre dans ses œuvres, pour suivre les indications de la nature. D'un autre côté, notre observation personnelle avait été vivement sollicitée lors de notre passage dans un atelier de décoration, là où l'application de ces deux éléments de la couleur est incessamment recommandée, sans autre indication, il est vrai, que l'impulsion sentimentale plus ou moins contenue par l'étude de la nature.

Avant d'aborder l'examen des termes *chaleur*, *froideur*, ou *chaud*, *froid*, nous devons formuler quelques observations théoriques sur la lumière à l'usage des arts, formules que la physique a négligées. Nous voulions prendre cette science pour appui, alors même que ses indications ne nous auraient pas semblé pratiques, mais toutes nos recherches ont été vaines. Nous lui avons cependant emprunté la méthode prudente qui consiste à ne rien avancer qui ne soit vérifié par une expérience.

A la suite de chacune de nos allégations, une lettre indiquera l'expérience à laquelle cette allégation se rapporte plus particulièrement (1).

(1) Dans nos expériences nous avons opposé l'une à l'autre la lumière du soleil et du jour, directe, réflexe ou transparente, à celle des foyers lumineux, bougie, lampe Carcel, flamme produite par la combinaison du sel et de l'alcool. Nous avons même considéré une couleur comme un foyer lumineux, en concentrant sur un point, coloré ou non, les diverses couleurs de papiers diversement colorés et pliés de manière à former des cloisons en angles.

Nous avons choisi pour unité de lumière et de clarté la flamme d'une bougie, cette flamme nous semblant indiquer la plus constante intensité dans les apparences chaude ou froide qu'elle affecte par comparaison avec les autres lumières.

1° Nous ferons observer que, pour désigner le *chaud*, le *froid*, les arts se servent moins des noms précis des couleurs (orangé, bleu, etc.) que d'images vagues, mais plus généralement applicables. Ainsi l'on dit : « Tout dans la nature est gris, doré, » ou bien : « Ceci est blond, argenté. » Mais, obligé d'être le plus clair possible, nous n'emploierons que les noms des couleurs réelles, bien que ces affirmations colorées soient le plus souvent outrées dans leur exactitude.

2° Nous ne transformerons pas le terme *ombre* en celui de *reflet*, comme nous le faisons au mot *coloriste*, pour deux raisons :

La première c'est que, relativement au chaud et au froid, le reflet est une cause lumineuse à l'égal de la lumière dont il provient, la lumière réfléchie conservant et communiquant l'une ou l'autre de ces deux catégories colorées, selon la qualité de la lumière directe dont elle émane ;

La seconde, c'est que la caractéristique de l'ombre proprement dite, si légère soit-elle, est justement le contraste coloré de chaleur et de froideur que présentent cette ombre et la lumière qui la provoque ; ce que le reflet ne fait

pas, puisqu'il continue l'impression initiale de la lumière (Exp. A) (1).

3° Le mot couleur résume tous les foyers lumineux et colorés. Qu'ils soient le soleil ou la flamme d'une bougie, qu'ils viennent de l'azur du ciel, du feu, de la couleur matérielle des choses et des incidents de réflexion qu'elle provoque, qu'ils soient désignés sous les noms de lumière ou de clarté, c'est leur couleur seule qui nous préoccupe. C'est elle qui, pour nous, fait la différence fondamentale de toutes les sources initiales de lumière, leurs énergies d'expansion très inégales n'apportant que des inégalités d'intensité et non d'effet (Exp. B) (2).

(1) *Exp. A.* — Sur les parois verticales d'un cloisonnement de carton blanc en forme d'X sont dirigés, pendant la clarté du jour, les rayons d'une bougie allumée. Nous pouvons constater que tout rayon réfléchi conserve dans le compartiment où il circule la qualité de coloration de la lumière qui le provoque, alors même que cette lumière ne pénètre plus dans la cloison que par réflexion.

(2) *Exp. B.* — En interceptant la lumière, sur une feuille de papier blanc, par des corps opaques, — des cloisons de carton en forme d'angle droit, chacune d'elles colorée en jaune, rouge, bleu, violet, vert, orangé, — la couleur se répand par rayonnement sur le papier aussi bien du côté de la lumière que du côté de l'ombre.

En interceptant ce rayonnement coloré du côté lu-

4° Pour clore ces préliminaires, que nécessitent les significations des termes, nous devons nettement distinguer les faits que désignent les mots *lumière, clarté, lumière diffuse*.

La *lumière* réunit toutes les couleurs comme en un bloc, elle est la couleur même. Elle se caractérise par le double effet d'éclairer tous

mineux et du côté sombre par de petites cloisons de même forme et complètement noires, la couleur inverse apparait dans l'étendue que ce second obstacle présente au rayonnement de la couleur qui revêt chacune des plus grandes cloisons. Si au lieu d'obstacles noirs on en met des blancs, l'effet coloré est le même ; la valeur seule est différente.

Quand on plonge un corps coloré dans de l'eau remplissant aux deux tiers un bol en porcelaine, cette eau se teint très sensiblement de la couleur du corps.

Cet effet est dû au rayonnement, qui agit comme une teinture effective. Il est surtout apparent si l'on place en rond plusieurs bols de porcelaine de même nuance de blanc, contenant chacun de l'eau et un corps de couleur différente, et si au milieu de ces bols on en met un ne contenant que de l'eau.

Les couleurs doivent nécessairement être insolubles. On les obtient avec toutes espèces de corps : cire à cacheter, corail, malachite, lapis-lazuli, soufre, émaux en cailloux, etc.

Si, comme dans l'expérience précédente faite à l'air libre, on interrompt dans l'eau le rayonnement, on voit apparaître sur le blanc de la porcelaine la couleur inverse ou complémentaire.

les objets qu'elle atteint de son rayonnement, et de les colorer de sa propre couleur.

La *clarté* ne fait que continuer l'action éclairante de la lumière sans transporter aucune couleur. Elle est donc caractérisée par l'énervement, la cessation de l'activité colorante qui éclaire, sans la modifier, la couleur particulière des choses. — Ce terme sert encore à apprécier et à mesurer le degré d'intensité des foyers éclairants. (*Voyez le mot Valeur.*)

La physique qualifie la *clarté* avec raison *lumière diffuse,* mais en ce sens seulement qu'elle équivaut à couleur incertaine, atténuée, rabattue, émanant d'une source de lumière inaperçue et tamisée par des obstacles translucides. Dans notre sujet, *lumière diffuse,* c'est *couleur confuse.*

L'ordre régulier que la lumière apporte dans la distribution de ses éléments colorés fait la base de la théorie de la lumière applicable aux arts. Cet ordre constant (décrit dans les expériences C et D), partageant et distinguant en deux catégories colorées les apparences rela-

tives soit à la lumière, soit à la clarté, est le fait qui nous a engagé à émettre les propositions suivantes (1).

(1) *Exp. C.* — Au centre de la plate-forme supérieure d'une boîte carrée de 0ᵐ,10 de haut sur 0ᵐ,05 de large, on pratique une ouverture qui permet de voir l'intérieur.

A la base de deux côtés opposés, deux ouvertures d'environ 0ᵐ,01 laissent pénétrer la lumière, qui vient éclairer horizontalement chacune des deux parties vers lesquelles elles sont directement ouvertes.

L'intérieur est peint en noir, à l'exception des deux parties du fond destinées à recevoir la lumière qui pénètre par les ouvertures latérales. Ces deux parties répètent en blanc et horizontalement la forme des ouvertures latérales.

Une cloison intérieure sépare cette chambre obscure en deux compartiments, de façon que la lumière qui entre par une des ouvertures ne puisse influencer la lumière opposée qui pénètre de l'autre côté.

En regardant, par l'orifice du haut, les deux touches blanches du fond éclairées par un foyer lumineux, lumière du soleil, clarté du jour, bougie, etc., on reconnaît la qualité chaude ou froide de la lumière par le contraste du côté opposé; c'est-à-dire que si la lumière est froide, la touche blanche qui lui est présentée paraît bleuâtre, et l'autre touche jaunâtre ou orangée; et si au contraire la lumière est chaude, la touche blanche qui lui est offerte est jaunâtre, et l'autre bleuâtre.

Tout déplacement de position qui présente une des ouvertures à une lumière caractérisée par le chaud ou par le froid, se manifeste en sens inverse sur l'autre côté de la boîte.

Exp. D. — Une feuille de papier blanc est posée à plat sur une table éclairée d'un côté par une fenêtre et

La lumière porte en elle-même les principes lumineux et le principe obscur. Elle est *active* avec les premiers ; avec le second, elle est *passive*

de l'autre par une bougie. En fermant plus ou moins les volets, on égalise autant que possible l'action des deux lumières. Un crayon placé verticalement sur le papier, entre les deux foyers, fait apparaître deux ombres portées : l'une, du côté de la fenêtre et provenant de la bougie, est franchement bleue ; l'autre, du côté de la bougie et venant de la fenêtre, franchement orangée.

Sans changer la place de la bougie, intervertissons la position de la coloration de ces deux ombres portées : l'ombre portée illuminée en orangé par la bougie devient bleue, et l'ombre portée bleue devient orangée. Pour cela, il faut supprimer absolument les rayons du jour et les remplacer par une flamme provenant de la combinaison du sel et de l'alcool; cette flamme très orangée — très chaude — refroidit par contraste l'apparence de chaleur de la bougie et fait virer au bleu ce que la bougie illuminait d'abord en orangé.

Cette seconde expérience peut être faite pendant la clarté du jour dans une pièce dont on fermera simplement les volets, sans en calfeutrer les intervalles, aux travers desquels filtre une quantité de clarté appréciable qui intervient par sa propre couleur en modifiant les nuances des deux ombres portées. Alors l'ombre portée du feu alcoolique salé sera très bleue, légèrement influencée de vert — une sorte de turquoise terne. — Mais l'ombre de la bougie, qui devrait être et qui, dans l'obscurité absolue, était orangée, sera violacée, par la raison que le bleu caractérisant la clarté du jour, et que nous laissons en ce moment pénétrer, s'ajoute à l'orangé qui devient violet, le rouge dominant dans cet

et subit toutes les variations que lui imposent les principes actifs.

Active, elle colore tout ce qu'elle atteint,

orangé. La situation respective des deux catégories chaude et froide n'a subi aucune modification.

Les évolutions de la lumière et de la couleur se classent et se résument en deux catégories lumineuses: l'une chaude, l'autre froide. Si nous venons de dire évolutions de la lumière et *de la couleur* c'est que, l'apparence de ces catégories lumineuses étant provoquée par la *couleur* aussi bien que par la *lumière*, *couleur* et *lumière* sont même chose pour les arts, au point de vue spécial où nous nous plaçons.

La flamme bleue de l'alcool n'éclaire pas, son rayonnement est très faible, c'est à peine si une de nos petites cloisons, placée sur du papier blanc, à 0m,05 de ce foyer bleu, provoque une très légère ombre portée, mais cette apparence est orangée. Dans cette expérience, faite nécessairement dans l'obscurité, la bougie servant à établir le contraste doit être éloignée au moins de 3 mètres de la flamme alcoolique, sinon l'apparence de l'ombre provoquée par cette flamme est inappréciable.

Il faut noter que pour obtenir le bleu complètement pur de la flamme alcoolique, toute mèche doit être supprimée, celle-ci ajoutant du rouge, du jaune, à la flamme de l'alcool, ce qui provoque une ombre portée bleue au lieu de l'orangé que la flamme bleue fait apparaître.

Tout le relatif de la couleur est démontré dans cette expérience, où l'un des termes lumineux remplit tour à tour le rôle de lumière colorante et de clarté éclairante.

Si on regarde attentivement dans le petit godet formé par la flamme de la bougie, deux faibles appa-

directement (Exp. E) (1). Elle *utilise* dans cette action, et cela en les distinguant, ses principes lumineux et sombres.

Passive, elle ne colore plus, elle éclaire, elle devient *clarté*.

rences d'ombres portées, provenant de la mèche, reproduisent l'effet indiqué dans la première partie de l'expérience.

En remplaçant la lumière venant de la fenêtre par une lampe Carcel, tout en conservant la bougie allumée comme second terme lumineux, les expériences ci-dessus sont répétées et redisent les mêmes effets relativement au chaud ou au froid, mais avec des nuances très rabattues.

Dans ce cas, la boîte de l'expérience C indique le plus ou le moins de chaleur relative des foyers éclairants ; mais, dans l'obscurité absolue, à la seule lumière du feu, il faut remplacer le blanc des touches latérales par le noir complet.

(1) *Exp. E.* Même situation que dans l'expérience D ; mais au lieu d'une feuille de papier blanc, prendre une feuille rayée de bandes de couleur. On voit toutes ces colorations subir l'influence du chaud et du froid relativement à la lumière et à la clarté, et chacune des bandes virer à la coloration qui, logiquement, doit résulter de sa combinaison soit avec le bleu, soit avec l'orangé, tout en restant classées dans l'une ou dans l'autre des deux catégories lumineuses, selon la lumière qui les éclaire.

Notons, sans nous y arrêter, les virements de coloration des couleurs, lorsqu'elles sont exclusivement soumises à la flamme plus ou moins orangée de nos divers systèmes d'éclairage : gaz, bougie, lampe Carcel, etc.

Considérée comme couleur, la lumière est composée de trois éléments distincts : le jaune, le rouge, le bleu.

Le jaune et le rouge sont les principes de lumière ; leurs combinaisons sont toujours lumineuses, jusque dans leurs qualités les plus sombres.

Le bleu est le principe d'obscurité ; c'est toujours son intervention qui modifie les principes lumineux quand ils tendent à disparaître Il qualifie aussi la clarté, qui tire de ce principe d'obscurité son élément caractéristique.

Notre vue, le seul instrument d'optique des arts, mesure la lumière sur l'échelle des valeurs par le contraste du clair et de l'obscur. En même temps, elle en perçoit la décomposition en deux catégories colorées qu'on peut dire inverses et comme les pôles de la couleur, et qui scientifiquement, par des raisons dont nous n'avons pas à nous occuper en ce moment, sont dénommées complémentaires (Exp. B).

Ces deux catégories colorées émanent d'un seul foyer lumineux doué de deux actions : l'une *colorante* (lumière active), qui reproduit la couleur même du foyer ; l'autre *éclairante* (lumière passive), qui utilise, pour ainsi dire, les principes colorants et inverses laissés sans emploi par la première action, dans tout objet où nous voyons la lumière divisée en partie lumineuse et en partie sombre.

Ainsi, la lumière est-elle jaune, rouge ou orangée ? son contraste, l'ombre, apparaîtra bleu, vert ou violet ; est-elle inversement violette, verte ou bleue ? son contraste sera orangé, rouge ou jaune (Exp. D). Cette double action, invariable, est ce qui constitue la double apparence *chaude* et *froide* que provoquent la lumière et la clarté.

La situation respective de ces deux apparences est relative à l'élément de couleur ou de clarté qui domine momentanément. Elles alternent régulièrement sans considération de valeur et se remplacent l'une l'autre.

La régularité de cette alternance est résumée par cette double formule :

Une lumière *chaude* provoque une ombre *froide* ;

Une lumière *froide* provoque une ombre *chaude* (Exp. B, C, D).

Nous ferons observer que, dans les expériences C et D, nous agissons avec la lumière même : clarté du jour, flamme d'une bougie, etc. ; tandis que, dans l'expérience B, nous n'employons que des papiers matériellement colorés.

Les deux résultats étant identiques, la formule est exacte.

Lorsque l'on considère la couleur en elle-même, on constate deux phases lumineuses bien distinctes, que désignent les mots *lumière* et *clarté*, la clarté n'étant plus que de la lumière dépouillée de ses éléments colorés et colorants. Cette transformation est due soit à la cessation de l'énergie colorante des rayons déviés, brisés, confondus par tous les obstacles atmosphériques, nuage, brouillard, pluie, qu'ils rencontrent dans leur parcours, soit à l'interruption des rayons par les corps terrestres, arbre, muraille, draperie, monti-

cule, etc., qui semblent retenir toute la couleur de ces rayons du côté où la lumière les frappe.

Dans les deux cas, les obstacles terrestres ou aériens s'étant emparés de la partie colorante que la lumière portait avec elle dans sa projection directe, la lumière est transformée au delà et autour d'eux ; et alors elle n'illumine plus, elle éclaire, elle est devenue clarté.

Cette action seconde d'une source de lumière voilée, continue néanmoins, on peut dire avec la même intensité, de rendre tout perceptible. Elle montre la coloration des choses qu'elle éclaire ; mais elle n'est que l'énervement, la dissolution de l'activité colorante des foyers lumineux.

La différence entre la lumière et la clarté, d'où provient l'illusion de la couleur des choses, nous est démontrée dans l'intérieur d'un bois un jour de grand soleil. Tous les arbres sont de la même essence, par conséquent d'un feuillage de couleur uniforme ; cependant, la lumière des rayons solaires, directe et réflexe, illumine ce feuillage particulièrement en jaune, — sa localité serait traduite par un vert jaune intense ; — mais, par places, cette coloration

est interrompue par des lignes, par des masses bleues, bleuâtres, violacées, par des taches froides qui, en s'interposant au milieu d'un ensemble chaud, témoignent de la solution de continuité du rayonnement de la lumière initiale. Ces variations de nuances parmi ces feuilles de même couleur distinguent les endroits où la *clarté* pénètre seule; toutes les autres parties sont colorées par la qualité de la lumière en ce moment active.

Dans cet exemple où nous n'avons voulu considérer que la couleur, nous ne tenons aucun compte des valeurs, le point qui nous préoccupe étant la distinction nécessaire à établir entre la lumière et la clarté.

Toutefois, observons que, dans nombre de cas, l'intensité vert-jaune résulte plus encore de la transparence des feuilles que de la chaleur lumineuse. De plus, cette particularité, que la plupart des feuillages ont deux couleurs, une pour la face, l'autre pour le revers, complique la perception des catégories chaude et froide, sans changer leur effet.

Par translucidité, comme par réflexion, la lumière conserve son individualité chaude ou froide, et la transmet à la sorte d'ombre qu'elle provoque à travers les corps demi-opaques qui la tamisent, tels que le verre dépoli, le papier.

Si le corps translucide est blanc, son ombre portée sera de la même catégorie, chaude ou froide, que la lumière initiale. C'est la lumière elle-même, ou du moins ce qu'elle comporte d'apparence chaude ou froide, qui passe et qui va influencer de sa propre qualité les choses qu'elle atteint à travers le demi-obstacle du corps translucide.

Mais lorsque le corps traversé par la lumière est coloré, la lumière perd son individualité colorante à partir de la surface qu'elle touche directement ; là, elle revêt la couleur qu'elle traverse et la répand dans l'ombre portée de ce corps. Ainsi, une bouteille de verre vert, un flacon de verre blanc contenant du vin rouge, un autre contenant de l'huile, provoqueront des ombres portées illuminées en vert, rouge, jaune. Dans ce cas de transparence, la couleur devient une sorte de foyer lumineux qui agit sans tenir compte de la lumière dont elle a pris

l'activité. Si on place un obstacle opaque dans ces ombres portées lumineuses, cet obstacle provoque à son tour une ombre portée, cette fois bien réelle, qui apparaît sans valeur très différente, mais avec l'inversion de la couleur transparente et non pas de la lumière initiale.

Chacune des deux catégories chaleur et froideur est caractérisée par les couleurs initiales de la lumière, le jaune, le rouge, le bleu, ainsi que par les couleurs secondaires résultant de leurs combinaisons, l'orangé, le vert, le violet.

La chaleur est active et émane des foyers incandescents ; elle est figurée par le jaune, le rouge, l'orangé. La froideur est passive et résulte de la couleur bleue ; elle est figurée par le bleu, le vert, le violet.

La lumière du soleil et celle du feu sont successivement blanche, jaune, orangée, rouge.

Blanche, elle est froide ; elle provoque la décoloration en blanc et le bleuissement de tout ce qui la réfléchit.

Jaune, orangée, rouge, elle est chaude.

De la combinaison des deux couleurs initiales jaune et rouge résulte l'orangé, qui est l'expression de la chaleur.

Le jaune, l'orangé, le rouge, sont en même temps principes de lumière et de chaleur. Notre vue ne les perçoit que dans la lumière et la clarté.

———

Le bleu faisant corps avec la lumière est, sous une clarté moyenne, perceptible dans la flamme d'une bougie, d'un papier flambant, d'un jet de gaz, etc. Il disparaît complètement lorsque ces flammes sont observées dans les rayons lumineux du soleil.

Le bleu, absorbant et dissolvant toutes les colorations, est à la fois principe de froideur et d'obscurité. Il est perçu dans l'obscurité relative alors qu'il n'est plus possible de discerner ni le jaune ni le rouge. Un proverbe po-

pulaire constate cet effet : « La nuit, tous les chats sont gris. »

———

En graduant les principes lumineux selon leur intensité de clarté, les foyers colorants sont jaunes lorsqu'ils commencent à être perceptibles pour notre vue, puis orangés et enfin rouges. Sous ce dernier aspect, la lumière s'assombrit de plus en plus, tout en demeurant active et colorante. Théoriquement, le rouge ne serait-il que du jaune assombri ? Mais alors le jaune ne serait lui-même que la décroissance d'intensité du blanc.

———

Rappelons deux observations que tous nous avons pu faire, simplement à l'aide de nos yeux.

La lumière dite blanche ou incandescente, qui est le degré le plus énergique de l'intensité lumineuse du soleil et du feu, est incolore.

Elle décompose, en les blanchissant et les bleuissant, toutes les couleurs. En nous voilant ainsi leur qualité colorante, n'est-elle pas une sorte d'obscurité ?

Intense et de quelque source qu'elle jaillisse, elle envahit nos yeux par des sensations bleues, violettes, noires, entremêlées de rouge et d'orangé, de même que la violence d'un choc nous fait voir, comme on dit, trente-six chandelles. Elle nous aveugle en nous éblouissant (pourquoi pas ébleuissant?).

Comment le bleu décolore-t-il, et par suite produit-il l'obscurité ? En modifiant, décomposant et absorbant les principes jaune, rouge, orangé, soit dans la lumière elle-même, soit dans les matières employées par les arts.

Ainsi, la physique démontre, par la recomposition de la lumière soumise à l'analyse du prisme, que l'amalgame absolu des rayons rouge, jaune, bleu, et de leurs combinaisons, produit l'expression blanche de l'incandescence, pôle opposé du noir, de l'obscurité.

Les phénomènes atmosphériques qui, retenant en suspension et en vibration les rayonnements de la lumière, font un mélange complet de tous ses principes colorés, ne nous présentent-ils pas, comme les instruments des laboratoires de physique, l'expérience de la décoloration de la lumière par le blanchissement et, par suite, le bleuissement de toutes les autres colorations?

Le résultat, inverse théoriquement, est le même pour la peinture, qui agit, non avec des rayons impalpables, mais avec des matières qui en représentent les diverses colorations. Il varie selon la proportion des mélanges : *la réunion des trois couleurs initiales,* par la combinaison *de deux complémentaires,* produit d'abord cette manière d'être de la couleur qualifiée *rabattement;* puis, les nuances distinctes, initiales ou secondaires, se perdent de plus en plus dans l'incolore, dans le gris et jusque dans le noir.

Dans les deux cas, le premier immatériel pour ainsi dire, le second matériel, le bleu est le principe décolorant.

Aux moments d'éclatante lumière, alors que dans l'atmosphère complètement pure étincellent avec le plus d'énergie les rayons du soleil, le bleu du ciel est d'autant plus bleu, tout en s'assombrissant à mesure que la lumière augmente. Il affirme par là son principe d'obscurité ; il décolore malgré la lumière elle-même et il blanchit tout ce qu'il atteint.

Pendant que les rayons fournissent le jaune et le rouge, l'atmosphère semble produire la clarté bleue, pénétrante et envahissante comme un fluide.

Tous les encombrements de l'air, brouillard, nuage, pluie, neige, grésil, dont quelquefois chaque grain semblable à un prisme de cristal démontre l'éclat et la diversité des couleurs du spectre, tous ces incidents atmosphériques, brouillant les trois couleurs initiales par leurs mélanges et leurs réflexions, finissent par blanchir et bleuir, proportionnellement à leur quantité, l'atmosphère illuminée par la lumière ; et ces voiles bleuâtres grisonnent et s'obscurcissent, c'est-à-dire se décolorent de plus en plus lorsque seule c'est la clarté qui agit. Ce qui théoriquement est le même effet, mais dans un sens inverse.

Perpendiculairement, la lumière n'ayant à traverser que la couche la moins épaisse de vapeur, de brume, de fumée, de poussière, et son poids, pour ainsi dire, tombant d'aplomb, refoulant et chassant les menus obstacles aériens, l'équilibre des couleurs est parfait, la lumière est blanche, les horizons sont bleus.

Obliquement, et surtout horizontalement, la lumière traversant des couches de matières de plus en plus nombreuses, ayant ainsi perdu l'action en quelque sorte mécanique qu'elle possédait perpendiculairement pour les franchir, et ne nous arrivant qu'influencée et modifiée par la nature d'innombrables petits corps, l'équilibre des couleurs est détruit, la lumière est plus ou moins jaune, plus ou moins rouge, puis elle verdit ou se violette par la quantité de clarté bleue que les matières en suspension réfléchissent en même temps qu'elle. Nous ne percevons plus rien qu'à travers des transparents colorés chauds ou froids, mais leur nuance, quelle qu'elle soit, plus ou moins bleuie, suit ou provoque le contraste de l'une ou de l'autre catégorie lumineuse.

Si le disque de Newton démontre la composition de la lumière, il fait voir aussi que le bleuissement des espaces est dû à la *couleur* contenue dans les rayons lumineux, à l'incolore du *vide* et au *blanc,* ce blanc provenant de l'infinité des matières maintenues en suspension dans l'air (Exp. F) (1).

Dans l'analyse de la lumière du spectre, dans la flamme, le bleu est l'ombre, c'est-à-dire qu'il occupe toujours, et relativement au jaune et au rouge, une situation comparable à celle de l'ombre d'un objet rond, cette ombre tendant incessamment à s'éloigner de la partie la plus éclairée, celle qui reçoit directement

(1) *Exp. F.* Pour obtenir, sur un disque où rayonnent les six couleurs du spectre, du bleu en même temps que du blanc, il faut faire des ouvertures à peu près au milieu de ce disque, puis ajouter une touche de blanc sur le rouge et l'orangé de l'un des éventails que forment les couleurs. En tournant, la bande du disque composée des *couleurs,* des *ouvertures* et du *blanc,* montrera une lueur *bleue,* tandis qu'au-dessus et au-dessous d'elle, là où les ouvertures et le blanc n'ont point été ajoutés, le disque apparaît *blanc.*

les rayons lumineux. Si bien que, théoriquement, on peut affirmer qu'aux deux extrémités du diamètre d'une colonne se trouvent situés les points clair et obscur.

C'est du côté d'où vient la lumière que le jaune et le rouge de l'arc-en-ciel sont placés, et le bleu toujours à l'inverse. De même pour l'image spectrale projetée sur le sol et provenant d'un prisme de cristal mis dans la pleine lumière du soleil.

La flamme d'une bougie, d'un jet de gaz, d'une allumette, etc., etc., présente le même effet: la partie la plus intense, la plus jaune, est au centre; la partie la plus orangée est à l'extrémité supérieure; le bleu est à la base; et entre le bleu et la couleur active une séparation sombre, combinaison du bleu avec l'orangé de la flamme, fait la nuit entre les principes de lumière et de clarté.

Le bleu affirme dans la lumière même son principe d'obscurité et n'apparaît qu'à l'inverse et séparé des principes lumineux.

Certaines incandescences paraissent dépourvues de couleur. La flamme du magnésium, qui provoque une lumière blanche et une ombre noire, est dans ce cas : la nuit, elle absorbe la coloration émanant des foyers orangés et laisse les couleurs dans l'intégrité de leur nuance propre.

On pourrait la considérer comme type de la clarté.

Tout en s'évanouissant dans le bleu par une évaporation spéciale, les couleurs et les lumières conservent le pouvoir éclairant : elles font émaner du bleu une clarté qui le transforme lui aussi en foyer.

Cette clarté provoque par contraste l'apparence de chaleur ; de même que les couleurs initiales jaune, rouge, provoquent l'apparence froide.

Les mots *lumière* et *couleur* peuvent donc avoir pour nous même signification, puisqu'ils sont dans notre sujet une même chose, ayant,

l'un et l'autre, l'action et le sens colorants caractérisés par l'évocation des nuances inverses et complémentaires.

En présence de la couleur active, aucune matière colorée ne peut prétendre à une individualité propre ; c'est-à-dire que, quelle que soit l'intensité colorée immobilisée dans une matière, cette couleur ne présente aucun obstacle aux variations que lui font subir les rayons lumineux (Exp. E). A plus forte raison les tons sont-ils sans résistance contre ces variations.

Ainsi, selon leur situation par rapport à ce rayonnement, la neige paraît rouge, le violet envahit les verdures les plus vives, les chairs les plus fraîches, les plus éclatantes, douées des délicatesses colorées que donnent la vie, la jeunesse, la santé, affectent des tons comparables à ceux des vieux cuirs, aux nuances louches, livides, sans nom, des choses en décomposition.

Delacroix faisait de ces jeux de lumière un thème, une gymnastique de composition colorée. Prenant un ton quelconque, il l'appliquait indifféremment à la lumière ou à l'ombre d'une chose en apparence étrangère à cette coloration. Ainsi, d'une teinte bistrée, violacée, de nuance innommable, il tirait le teint rose et clair d'un enfant; il faisait concourir une coloration verte à l'expression de la probabilité d'aspect d'une chevelure blonde.

Mais si en présence de la lumière, couleur active, les couleurs n'ont qu'une apparence précaire, elles ne subissent pas la même altération dans la clarté quand la lumière modifie sa manière d'agir. Alors, en effet, couleurs, nuances, teintes, retenues par les matières, prennent l'importance lumineuse, représentent la lumière même, agissent comme elle, dans une étendue restreinte il est vrai (Exp. B).

———

Maintenant, changeons en quelque sorte de position en empruntant un exemple aux matières de la peinture. Jusqu'ici nous n'avons

considéré la lumière qu'en elle-même; elle seule s'est chargée de colorer les objets clairs (du papier blanc) que nous lui avons présentés. Nous allons maintenant envisager particulièrement l'objet éclairé.

Nous croyons devoir d'abord résumer, sous forme de définition, ce que nous avons avancé concernant l'effet du chaud et du froid.

———

La *chaleur* et la *froideur* de la couleur sont des apparences dues à la coloration du foyer éclairant, ce foyer divisant tout relief qu'il éclaire en deux catégories colorées, l'une chaude, l'autre froide. Elles ne sont perçues que simultanément et par contraste.

———

La chaleur est l'apparence due à l'orangé. L'orangé est fourni par la combinaison du jaune et du rouge. Il est la couleur inverse et complémentaire du bleu.

———

La froideur est l'apparence due au bleu. Par ses combinaisons simples avec le jaune et le rouge, le bleu constitue les couleurs verte et violette, inverses et complémentaires du rouge et du jaune.

———

Le bleu, couleur initiale, est le principe d'obscurité. C'est par son intervention que les couleurs définies disparaissent dans la combinaison de deux complémentaires.

———

Toute couleur qui provoque par elle-même l'apparition de sa complémentaire, autrement dit l'apparence inverse de chaleur ou de froideur qui lui est propre, est un foyer lumineux, à l'égal des foyers effectifs tels que le soleil, le feu, la clarté ambiante, dont elle ne diffère que par l'énergie et l'étendue de son action.

———

L'effet théorique de chacune des deux catégories est le même : l'une provoque régulièrement le contraste de l'autre.

———

L'activité rayonnante, le mouvement de la couleur, est manifeste lorsque deux couleurs d'égale intensité, et contenant à elles deux les trois couleurs initiales, sont placées en contact immédiat, c'est-à-dire dans la juxtaposition du jaune et du violet, du rouge et du vert, du bleu et de l'orangé.

Chacun de ces trois groupes constitue les couleurs dites complémentaires ; chacun d'eux démontre par sa vibration le mouvement de la couleur, et révèle ainsi la tendance de ces couleurs à se réunir, à se combiner par une absorption mutuelle. Cette combinaison va jusqu'à la disparition complète des deux individualités colorées, les complémentaires disparaissant soit dans la lumière blanche, lorsqu'elles agissent pour ainsi dire immatériellement dans la nature ou sous la main du physicien, soit dans le noir, lorsque la combinaison est effectuée par le mélange des matières employées par le peintre.

L'effet de ce mouvement est apparent et offensant pour notre vue, qui en éprouve une sorte d'éblouissement comparable à l'assourdissement que produit sur notre ouïe l'audition de sons très aigus.

Mais notre préoccupation présente n'est pas de rechercher si tel ou tel effet plaît à nos yeux ou les offusque. C'est l'activité, le mouvement réel de la couleur que nous tenons à constater ; résultat qui nous a permis de dire que la couleur est un foyer lumineux et colorant, à l'égal des foyers incandescents.

C'est cette activité, dont l'art s'empare et qu'il ordonne dans ses œuvres. Maître du modelé, il règle les intensités de clarté suffisantes à représenter la lumière, en use à sa convenance, exalte les individualités jaune, rouge, bleue, violette, verte, orangée, ou les annule presque en ne retenant d'elles que les apparences chaude et froide.

Tous les maîtres, dessinateurs et coloristes, fourniraient des exemples de l'observation de cette loi physique.

Contentons-nous de citer — la preuve est péremptoire — l'œuvre de Rembrandt. Cette œuvre est pour ainsi dire pleine d'un même ton ; les couleurs n'y apparaissent que dans une proportion extrêmement restreinte ; surtout si on la compare aux œuvres de certains maîtres, tels que Titien, Véronèse, Rubens, Watteau, Delacroix, qui, tout en distinguant

et pratiquant les deux catégories lumineuses, y ajoutent la qualité colorante.

Fréquemment, dans la diversité des spectacles créés par la lumière, les colorations présentent une telle apparence d'égalité de valeurs que leur classement paraît ne plus appartenir qu'au discernement, à l'appréciation sentimentale. Ainsi : des colorations claires entrevues dans une clarté ambiante et amortie ; des chairs d'enfant, de jeunes corps, où la lumière pénètre et semble se fixer ; une fleur considérée en elle-même, un lis, une rose thé ; une masse de fleurs de même espèce réunies en massif, comme les jardiniers les disposent dans leurs expositions ; ou bien encore, dans certaines conditions atmosphériques, le ciel et l'eau se réfléchissant l'un l'autre, paraissant confondus en une seule localité de valeur ; ou, dans un cadre plus restreint, sur le blanc d'un cahier de papier à lettre, un bâton de cire à cacheter, rouge, lilas, placé de manière que son ombre et sa lumière semblent d'égale valeur.

Nous pourrions continuer ces exemples en modifiant les aspects lumineux par des aspects sombres, mais nous n'ajouterions pas de différences d'effet. Toutes ces choses, nous les avons considérées dans une situation où ce qui doit être classé comme lumière et comme ombre est pour ainsi dire inappréciable par la presque identité des valeurs et des colorations. C'est alors par la distinction des catégories chaude et froide que se fait la perception des nuances qui semblent insaisissables.

Les apparences de chaleur et de froideur ne sont perçues que par contraste et simultanément. Si on ne considère qu'une seule de ces deux catégories colorées, elle n'est ni chaude, ni froide, mais de telle ou telle couleur.

Cependant, chacune des couleurs, des nuances, des tons, des teintes, spécifiant et figurant plus ou moins de chaleur ou de froideur, les six couleurs de la physique, ainsi que toutes les matières colorées des arts, se divisent en deux catégories, l'une relativement chaude, l'autre relativement froide.

Si, théoriquement, une coloration est d'autant plus chaude qu'elle tend à l'orangé, elle l'est complètement quand elle est dépourvue du principe bleu; et si, par contre, une coloration est d'autant plus froide qu'elle incline au bleu, elle l'est complètement lorsqu'elle est dépourvue des principes jaune ou rouge.

Pratiquement, toutes les nuances de la même couleur offrent des exemples de chaleur et de froideur. Ainsi, des deux jaunes, le jaune de chrome et l'ocre jaune, celui-ci est plus chaud que le premier, parce que sa matière, contenant des parcelles de rouille (nous ne disons pas même de rouge), peut dans bien des cas être considérée comme un orangé. Au contraire, le jaune de chrome, plus pur dans sa couleur, est plus froid, quoique complètement dépourvu de bleu ; mais dans l'ordre des couleurs il est, par le vert, un passage au bleu :

	JAUNE	
ORANGÉ		VERT
ROUGE		BLEU
	VIOLET	

Le bleu d'outremer est plus froid que le bleu minéral, celui-ci ayant une tendance au vert et révélant par là une proportion quelconque du jaune, c'est-à-dire d'élément de chaleur.

Entre les deux vermillons les plus rouges, celui de Chine et le vermillon français, le premier est moins chaud que le second. Placés côte à côte, celui de Chine vire par une nuance presque inappréciable vers le violet, l'autre vers l'orangé. Dans l'un, la supposition du bleu peut donc être faite; tandis que dans le second, les deux éléments de lumière et de chaleur sont manifestes : celui-ci est donc plus chaud.

———

En l'absence du soleil, dans l'incolore et la clarté vague des journées grises, que désignent les noms de lumière du jour, lumière diffuse, la couleur prend une importance d'aspect considérable. Chacune de ses nuances représentant une des individualités colorées des rayons solaires, tous ses efforts tendent à remplacer ceux-ci, et elle y parvient dans la pro-

portion d'énergie qu'elle tire de la clarté qui l'éclaire.

De chaque couleur émane alors, par rayonnement, la double apparence de chaleur et de froideur, selon qu'elle-même peut être classée dans l'une ou dans l'autre de ces catégories. (Exp. B).

Conformément à cet ordre d'idées, la théorie de la lumière applicable aux arts ne se base-t-elle pas sur l'observation du chaud et du froid, bien plus que sur l'étude du rapport des nuances complémentaires, celles-ci ne paraissant émaner que de la constance des apparences chaude et froide. Le rapport des colorations entre elles n'a du reste qu'une influence secondaire au point de vue du dessin, comme nous croyons l'avoir établi dans l'article sur la couleur.

Il faut en outre considérer que, par la seule reproduction du classement des catégories lumineuses, la peinture supplée la couleur propre. Elle y parvient en éliminant plus ou moins le jaune, le rouge, le bleu et leurs composés, en les remplaçant par des tons indéfinis de coloration mais doués de chaleur et de froideur.

Elle établit ainsi l'unité de sa lumière artificielle, en imitant la distribution régulière et catégorique des éléments d'apparences chaude et froide que la lumière naturelle porte en elle-même.

DESSINATEUR. COLORISTE

Dans la pratique, le dessin, enveloppant tout ce qui se rapporte à la peinture et à la sculpture, se divise en dessin des dessinateurs et en dessin des coloristes.

Cette division, qui nous est donnée toute faite sans éclaircissement, est très juste, et découle des deux façons, volontairement choisies, de regarder la nature pour parvenir à l'imiter.

Le *dessin*, la *couleur*, ne constituent pas deux professions différentes, *dessinateur* et *coloriste*; mais ils mettent en présence deux principes, deux conventions, deux méthodes particulières à la peinture, tout en n'étant pas étrangères à la sculpture.

Le *dessinateur* analyse particulièrement de la *clarté*. Pour discerner les particularités qui caractérisent la forme, et pour s'en emparer plus sûrement en les soulignant dans son œuvre, il isole conventionnellement et effectivement son modèle de tout rayonnement et le considère dans la clarté la plus stable qu'il puisse combiner.

La suppression du rayonnement, c'est-à-dire du reflet, lui permet de percevoir uniquement, et dans la situation de lumière qu'il choisit, l'objet qu'il veut représenter, sans se préoccuper du milieu où cet objet est placé.

Mais cette élimination d'un effet constant de la nature rend son œuvre conventionnelle par la couleur qui en résulte. Il ne veut montrer que la forme; et, par la suppression du reflet, il ne reproduit que des lumières et des ombres, ou, plus exactement, les colorations

étant arbitraires, des clartés et des obscurités.

Le *coloriste* analyse particulièrement de la *lumière*. Il en recherche et veut en constater les aspects généraux et les moindres effets. Il laisse son modèle dans le milieu où il l'entrevoit ou le conçoit, sous la lumière active qui, par le reflet, circule et influence tout ce dont il est environné. Aussi, est-ce l'imitation de la lumière, par réflexion et sans solution de continuité, qui, plutôt que la copie de la forme, fait le coloriste ; chez lui, la convention d'art est l'élimination de détails intimes au profit de l'ensemble ; sa forme est conventionnelle. Exclusivement préoccupé d'imiter les intensités lumineuses, il cherche avant tout à distinguer toutes les qualités des valeurs influencées par le reflet.

Si le dessinateur, supprimant ou atténuant volontairement le reflet, n'emploie que des lumières et des ombres, le coloriste, sacrifiant presque involontairement des particularités de formes qu'il perd dans la lumière, n'emploie que des lumières et des reflets, ou plutôt des colorations lumineuses et sombres, le sombre n'étant qu'une forme de la lumière.

Le dessinateur dessine l'objet éclairé. C'est le caractère permanent de cet objet qu'il veut constater ; il concentre sans intermédiaire les contrastes clairs et obscurs dans l'expression d'une forme ; son action s'exerce du contour au centre de l'objet.

Le coloriste dessine la lumière elle-même. Il ne retient que l'apparence momentanée des choses ; il étend le rayonnement lumineux dans toutes les parties de son œuvre ; son action rayonne du centre aux contours, ceux-ci étant alors plus ou moins constatés, plus ou moins éliminés.

———

Ingres, usant parfois d'un langage pittoresque, disait à ses élèves : « Le reflet est indigne de la majesté de l'histoire ; » ou bien encore : « Messieurs, le reflet, le chapeau à la main, doit toujours être prêt à sortir d'un tableau au moindre signe. »

Il peut sembler bizarre que ce soit une application différente du dessin, et non l'emploi des couleurs elles-mêmes, qui établisse la divi-

sion entre le dessinateur et le coloriste. Nous allons essayer de parler aux yeux par des exemples tirés du Louvre, le musée le plus voisin de nous.

Dans les œuvres de Léonard, d'Holbein, de Raphaël, d'Ingres, nous observons que chacune des parties du tableau est divisée en deux séries de valeurs : l'une claire, l'autre obscure. Nous observons aussi que les valeurs obscures ne paraissent avoir d'autre rôle que celui de sertir les valeurs claires, l'ombre étant, qu'on nous permette cette image forcée, dissimulée par une atténuation systématique, une unification de coloration et de valeur, qui a pour but de diriger la vue du spectateur là où elle doit s'arrêter.

Il n'en est pas de même dans les œuvres de Véronèse, de Rembrandt, de Watteau, de Delacroix, où la vue pénètre partout; partout elle circule et peut vérifier chacun des incidents que la lumière provoque. Ici il n'y a pas, que l'on nous permette encore une exagération d'image, de sujet principal : tout a le même intérêt; c'est que tout a été mis au jour par la lumière d'abord, par le reflet ensuite.

Dans ces deux catégories d'œuvres, la couleur proprement dite, c'est-à-dire le rouge, le bleu, le jaune, est souvent aussi franche, aussi claire, aussi éclatante dans l'une que dans l'autre; mais la distribution des valeurs sombres est tout à fait différente. On pourrait dire que chez les dessinateurs les ombres sont assombries, tandis que chez les coloristes elles sont illuminées.

Ces deux méthodes de vue et d'interprétation de la nature sont manifestes aussi bien dans un dessin blanc et noir que dans un tableau enrichi de toutes les couleurs du prisme. Elles ont chez tous les maîtres un point de départ commun, par la rigueur que tous ont apportée à classer la lumière et l'ombre. A ce titre, tous sont dessinateurs; mais les uns ont négligé la qualité active et colorante du reflet au bénéfice de la forme, tandis que les autres en ont tenu compte au bénéfice de la lumière.

———

Placé uniquement au point de vue de la définition des termes, nous n'avons pas à nous

préoccuper de l'infinité des compromis qui interviennent dans les mélanges de ces deux manières de voir, divergences ou accords qui distinguent entre elles les écoles d'art. Mais on peut dire que plus la formule du dessinateur est scrupuleusement suivie, plus la réflexion de la lumière est méconnue ; et que plus celle des coloristes est pratiquée, plus l'action lumineuse est affirmée.

REFLET. CLAIR-OBSCUR

C'est l'étude ou l'abandon du *reflet* qui distingue, avons-nous dit, le coloriste du dessinateur.

Il importe donc de préciser ce qu'on doit entendre par *reflet*.

La nature étant toujours colorée, et les moyens de l'imiter étant fort restreints, il a fallu ordonner ces moyens pour donner à l'action de l'art plus de certitude.

Suivant la formule du dessinateur, tout

objet frappé par la lumière présente deux aspects : l'un clair, l'autre obscur.

Mais la lumière naturelle ne s'arrête pas sur les surfaces qu'elle éclaire directement : là même où elles lui échappent par les mille incidents de leurs formes, elles les atteint par réflexion ; si bien qu'on peut dire qu'elle baigne, tant elle les enveloppe, tous les objets. C'est ce que veut constater le coloriste.

Cette action lumineuse est représentée par le mot *reflet*. Mot qui fait voir et comprendre que les rayons lumineux, après avoir touché un corps, sont en partie renvoyés, *reflétés* sur les objets qui environnent ce corps, et cela jusqu'à l'extinction complète de la lumière portée par la réflexion aux endroits mêmes les plus profonds. C'est ce renvoi, ce *reflet*, qui, pénétrant là même où la lumière directe ne peut pénétrer, modifie à l'infini tous les aspects des choses.

L'action du *reflet* n'est pas toujours assez énergique pour avoir l'apparence d'une clarté, d'une lumière ; mais toute ombre visible, et par conséquent lumineuse, est éclairée et colorée par *reflet*.

La vibration spéciale à la lumière, à la couleur, les lueurs sans nom coloré qui en dérivent, le rayonnement lumineux, constituent le *reflet*, qui est l'essence de la couleur dans les œuvres d'art, qui en est le véhicule.

Les coloristes tenant uniquement compte du *reflet*, c'est-à-dire ne modelant qu'avec des valeurs toujours influencées par les qualités lumineuses, n'ont ni le pouvoir, ni la volonté d'isoler leur modèle de son milieu, car ce modèle doit et rend à ce milieu les qualités de modelé qui font son existence. Ce phénomène est indépendant des colorations qui empruntent leurs noms aux couleurs du prisme, si bien que l'effet de la couleur s'obtient aussi complètement avec des teintes sans couleur déterminée qu'avec des tons dont les noms de couleurs sont simples à exprimer.

Si le rayonnement lumineux est l'essence de la couleur pour la peinture, il ne l'est pas moins pour la sculpture; mais le premier de ces arts, en retenant l'aspect coloré de la lu-

mière, peut seul nous servir de démonstration. En effet, l'œuvre du sculpteur, subissant toutes les modifications physiques de la lumière naturelle, ne donne d'indication à ce sujet que par sa forme, son modelé ; mais ce modelé est plus accusé, plus localisé en lui-même par le sculpteur-dessinateur, si on peut dire, et il est plus rayonnant, plus fugitif par le sculpteur-coloriste.

Dans toute dissertation sur la technique des arts, il est indispensable de saisir et de tenir une réalité, d'user des termes qui, en quelque sorte, servent à la formation des œuvres. Le mot *reflet* remplit ce but. Celui de *clair-obscur*, quelle que soit sa valeur d'image, ne présente qu'une abstraction sentimentale, utile seulement à l'analyse des impressions, des sensations provoquées par ces œuvres.

Ces deux mots *clair* et *obscur*, si explicites quand ils sont employés séparément, ne possèdent aucun sens de valeur pratique lorsqu'on les réunit dans une seule expression.

VALEUR

Le mot *valeur* spécifie, pour la lumière, l'intensité de clarté, abstraction faite de toute idée de couleur. Il indique ce que *valent* une couleur, une nuance, un ton, une teinte, mesurées sur l'échelle graduée entre le blanc et le noir, limites extrêmes de la lumière. Il évoque l'idée de contraste, provenant de la clarté et de l'obscurité, du blanc et du noir, et de tous leurs composés.

C'est Corot qui a étendu l'importance que ce mot possède aujourd'hui. C'est lui qui, en appliquant dans ses œuvres, rigoureusement (nous pourrions ajouter uniquement, si cela ne devait nous entraîner à de longs développements en dehors de notre sujet) ce que représente, par rapport au modelé, le mot *valeur*, et en se servant particulièrement de ce terme dans la démonstration de son application, lui a donné l'extension et l'utilité d'usage que nous lui connaissons.

Toutefois, nous devons observer qu'en restreignant la pratique aux applications simples que comporte le terme *valeur*, on est insensiblement conduit à la confusion et même à la suppression du modelé. Et cependant, il faut le dire très haut, le principe que représente le terme *modelé* contient tout ce que peut exprimer le mot *valeur*, dont le sens très net est aussi très limité.

Ayant cité Corot pour son influence dans la grande adoption du mot *valeur*, ajoutons, afin d'éviter toute méprise entre la restriction d'application du sens de ce terme et toute apparence de critique sur l'œuvre de Corot, que ce maître, tout en parlant sans cesse des

valeurs, modelait, au sens le plus large du mot.

———

Mentionnons enfin le terme *valeur locale,* c'est-à-dire valeur qui résume et concentre en une seule les diverses valeurs de lumière et d'ombre.

TRAIT. MODELÉ

Pour déterminer le sens du mot *dessin*, lorsque ce mot spécifie la science des arts, il faut pour ainsi dire en désarticuler les éléments et les examiner un à un, sans tenir compte des cas où chacun d'eux forme un dessin particulier.

Ces éléments sont : le *trait*, élément de construction ; le *modelé*, élément de lumière.

Trait. — Le *trait* est la formule qui représente et fixe conventionnellement le contour des formes. Rien dans la nature n'indique cette formule, le contour n'étant, pour notre vue qui est double, que la limite apparente des corps. Et ceci nous est démontré par les images stéréoscopiques, où nous constatons l'intervention nécessaire de deux traits pour exprimer un contour.

Le trait est un instrument, il est l'échafaudage, l'armature, qui sert à construire toutes les choses où le dessin intervient; il délimite et localise la forme.

Il est une abstraction du modelé. Véritable moyen de travail, il ne peut être considéré en lui-même que là où il est employé comme agent de démonstration. Ainsi : dans les figures d'architecture, dans les cartes géographiques, les dessins de machines, les figures que les sciences ajoutent à leurs dissertations pour les résumer et en rendre la perception immédiate, etc.

Mais lorsqu'un dessin au trait tend à une imitation de la nature ou concourt à un but ornemental, il relève essentiellement du modelé, vers lequel il est un acheminement. Il

doit être alors examiné à l'aide des connaissances qui découlent du modelé.

Suivant cette direction d'idée, c'est moins le trait lui-même que le modelé qu'il remplace qui doit être discerné dans les croquis, les notes, les projets, les études sur nature ; dans des œuvres comme l'estampe gravée sur bois du portrait d'Érasme, faite par Holbein en forme de frontispice ; dans les figures et les ornements gravés aux treizième et quatorzième siècles sur des plaques de cuivre ou des pierres tombales ; ou encore dans les diverses manifestations des arts orientaux, dont la formule du trait fait la base, notamment dans l'art japonais, qui, tout en ne dépassant pas la limite de cette formule, atteint à l'effet du modelé sans que celui-ci paraisse intervenir.

Le trait a une telle importance d'application qu'il peut, dans nombre de cas, être considéré comme le dessin lui-même. Cependant il n'est que son auxiliaire plus ou moins apparent, mais inévitable, puisqu'il représente le contour des formes.

La confection d'un calque démontrera dans toute son évidence le rapport du trait au modelé. Sur une œuvre modelée, le dessi-

nateur place un papier transparent, un voile, comme on disait au dix-huitième siècle, et sur ce voile, à l'aide d'un instrument quelconque, crayon, plume ou pinceau, il indique par un trait les contours du dessin modelé placé en dessous. Ce trait ne peut être qu'une partie de l'œuvre; quelle que soit sa perfection, résultant du choix fait dans l'étendue du modelé, c'est de sa source, c'est-à-dire du modelé, qu'il tire sa qualité.

Nous permettra-t-on de rappeler à ce propos la légende à laquelle se rattache la naissance du dessin? Pour conserver l'image de son amant, la fille de Dibutade fixa par un trait le contour de l'ombre portée de son visage. Cette fiction naïve exprime sous une forme saisissante tout ce que nous avons avancé.

MODELÉ. — Le *modelé* est la distribution, dans les œuvres d'art, des valeurs claires et des valeurs obscures, à l'imitation des lumières, des reflets et des ombres dans la nature. Le *modelé* contenant la plus grande partie de ce que définit le mot *dessin,* il doit, dans ses appli-

cations propres, être pris pour le dessin lui-même.

Cette formule semble faire disparaître le *trait*, en l'absorbant dans une infinité de valeurs. Cependant, le *trait*, sous la forme du contour, n'est jamais absent d'une œuvre d'art, si dissimulé qu'il y soit.

L'expression pour ainsi dire palpable du *modelé* réside dans la représentation de la figure humaine, l'objet le plus considérable que la peinture et la sculpture se proposent de formuler, et dont la complète imitation ne peut être atteinte que par le modelé.

La même loi qui régit la distribution des valeurs dans une figure humaine préside à l'ordonnance de toutes les valeurs qui concourent à l'effet d'un monument, d'une statue, d'un tableau, d'une décoration. L'extension du sujet, la transposition de son action, n'en changent pas le principe.

Un maître prouve tout aussi bien sa science du modelé dans l'œuvre la plus rapidement

exécutée par des valeurs pour ainsi dire entre-choquées les unes contre les autres, que dans le travail le plus achevé. Tel paysage de Claude Lorrain est comparable par le modelé aux figures des maîtres dont le modelé est le plus accompli.

———

Est-il nécessaire d'ajouter que toutes les pratiques employées pour fondre les valeurs du modelé, pour en adoucir le contraste dans leur contact immédiat, n'ont avec le modelé qu'un rapport d'exécution et ne doivent nullement être confondues avec la distribution méthodique des valeurs?

Ombrer, ce n'est pas faire du modelé. Crayonner avec soin, avec habileté, blaireauter, fondre des nuances, ce n'est ni peindre ni dessiner; ce n'est que se servir de l'outillage professionnel.

Si *modeler* c'est ordonner la lumière par ses intensités de clarté et d'obscurité, dans l'acception de métier, c'est manier, c'est façonner de l'argile, de la cire ou toute autre

matière molle, pour établir les reliefs et les dépressions qui forment la pratique du dessin de la sculpture ; *modeler*, c'est donc aussi dessiner.

Pour obtenir le dessin de la sculpture sur des matières dures, on *coule* le plâtre dans un moule ; on fond et on coule de même le bronze, le fer, l'or, tous les métaux rendus malléables par la fonte ; on taille, on lime, on râpe la pierre, le marbre, le bois ; on martèle le cuivre ; on cisèle les métaux d'abord fondus. Toutes ces opérations, chacune d'elles constituant un métier différent, ont pour but de mettre en lumière le *dessin* du sculpteur, le *modelé*.

Le *modelé* donne au terme *dessin* toute l'étendue de signification qu'il comporte, lorsque ce terme s'applique à la science même du dessin. Il est la forme substantielle, le corps, la chair, pour ainsi dire, des œuvres d'art : il constitue la vibration qui est leur mouvement optique, en s'appuyant, pour un équilibre parfait, sur son squelette, le *trait*.

Cependant, à chacun de ces deux termes, *dessin, modelé,* on adapte des applications particulières : *dessin* désigne toutes les productions des arts ; *modelé* n'est applicable qu'aux œuvres qui, ayant pour but l'imitation de la nature, reproduisent la gradation des ombres et des lumières.

Mais, suivant nous, l'énoncé de l'un de ces termes sous-entend toujours l'autre, par la raison que, dans la pratique, le résultat final est toujours la distribution des valeurs claires et des valeurs obscures.

Nous allons chercher à établir par des exemples ce que nous avançons.

Si, pour le peintre et le sculpteur, modeler et dessiner est tout un, l'architecte ne paraît pas modeler. Dans les épures qu'il écrit pour l'édification d'un monument, le modelé est absent. Des lignes géométriques lui suffisent pour manifester clairement son projet ; toutes les additions de valeurs, coloriées ou non, dont il l'embellit, ne sont ajoutées que pour sa satisfaction personnelle. Mais dans le monument, qui est son véritable dessin, les surfaces pleines et les baies ne sont-elles pas des valeurs opposées entre elles, les surfaces pleines étant, à la lu-

mière du jour, les valeurs claires, et les ouvertures les valeurs sombres, et ces effets étant inverses la nuit, lorsque le monument est éclairé à l'intérieur? Ces valeurs ne sont-elles point reliées par les saillies des moulures, par le relief des ornements sculptés, par tous les façonnages de la pierre, qui établissent des séries de valeurs différentes? Ne dit-on pas d'un monument qu'il est coloré? L'architecte auteur de ce monument n'a cependant point songé un instant au contraste des couleurs entre elles, puisqu'il n'a employé que des matières de teinte uniforme; mais, par les oppositions de valeurs qu'il a conçues, il provoque une sorte de vibration de valeurs qui éveille l'idée de la couleur. Il a fait du modelé dans le sens le plus large qu'indique ce terme.

Nous nous servirons encore d'un exemple pris dans la pratique d'une profession qui n'a pas de rapport direct avec le dessin.

Chacun sait avec quel soin, avec quel art le titre d'un livre doit être composé, combien sont importantes les dispositions de l'énoncé du titre de l'ouvrage, du sous-titre, des nom et qualités de l'auteur, de la marque de l'éditeur ou de l'imprimeur, du lieu de la publication,

du nom de l'éditeur, enfin du millésime de la fabrication du livre. Toutes ces choses, quoique vues en même temps, ne doivent produire aucune confusion, chacune n'ayant à paraître qu'à son tour dans une sorte d'ordre hiérarchique.

C'est bien là le programme, l'essence même de la décoration. Eh bien, nous retrouvons toujours dans les règles qui servent aux typographes cette même distribution des valeurs claires et des valeurs sombres, rendue sensible par la grosseur, par l'œil des caractères, par le contraste que leur proportion calculée provoque entre eux et les blancs du papier. Dans cette disposition typographique, le modelé est bien lointain, bien peu apparent ; cependant le mobile qui donne la direction à ce dessin de titre provient de la même série d'idées qui, dans les arts, préside à la mise en ordre des valeurs claires et des valeurs sombres.

Est-ce que Le Nôtre, « dessinateur du jardin français, » ne modelait pas la nature, dans le sens rigoureux du terme, en taillant les arbres, en leur imposant la symétrie des formes géométriques si contraires à leur physionomie natu-

relle ? Et lorsque, lassée de l'uniformité, de la monotonie d'aspect de ces jardins, de ces parcs, la mode en changea l'ordonnance par un arrangement contraire qui voulait imiter le désordre et l'imprévu des bois abandonnés à eux-mêmes, n'était-ce pas un modelé qui en remplaçait un autre ?

Côte à côte, les deux Trianons nous montrent les exemples de ces deux données d'art. Ces deux parcs magnifiques ont servi de toile de fond aux idées, aux gestes, aux costumes de générations qui, certaines de leur importance et soucieuses de l'effet à produire lorsqu'elles se voyaient passer, ont voulu mettre entre leurs personnages et la nature un accord que, pour le besoin de notre démonstration, nous sommes en droit d'appeler un modelé.

Si, par extension, nous voulions encore nous servir du terme *modelé* là où la chose qu'il indique ne peut plus être supposée, ne pourrions-nous l'appliquer à ce qui semble ne relever que du goût ? Dans l'agencement d'une toilette, dans la disposition d'un ameublement, ne faut-il pas faire concourir entre elles les valeurs claires et les valeurs sombres de tout ce qui est employé ?

Mais nous n'irons pas plus loin dans cette voie. Il nous suffit de montrer que non seulement le terme *modelé* appelle l'attention sur une physionomie particulière du dessin, mais que son application directe ou indirecte peut être faite à tout ce que comprend le mot *dessin*, cette particularité pouvant être suivie et démontrée là même où il semble que la combinaison des valeurs est complètement absente.

———

La lumière, avec cette rigueur inflexible que la nature impose à tout ce qu'elle fait, illumine vivement les saillies, et va en décroissant d'intensité sur les surfaces et les dépressions, qui ne reçoivent qu'indirectement ses rayons, jusqu'à ce qu'elle s'éteigne dans la nuit complète — l'ombre — là où il lui est impossible de pénétrer.

Dans les arts, le distributeur de cette lumière, c'est le *modelé*. C'est lui qui en règle la situation, l'étendue, la diminution, la suppression. C'est lui qui, par le dessin, imite la loi physique qui nous fait percevoir les formes de

la nature. C'est par lui que l'art devient une science, puisqu'il peut être vérifié selon sa fidélité à émettre les formes rendues perceptibles par la lumière, à suivre la distribution des clartés et des obscurités, qu'il doit discerner et régler, quelque apparence de confusion que la nature offre parfois. Cette science est comparable au savoir d'une langue : chez elle, comme dans le langage écrit, il y a des fautes d'orthographe, des libertés d'expression, des hardiesses, des fantaisies, des négligences de style, des platitudes savantes, et même l'ignorance absolue. C'est par la science du *modelé* que l'on doit classer toutes les œuvres de l'art ; qu'elles émanent de ceux qui pratiquent les conventions du dessinateur ou de ceux qui suivent les errements du coloriste, la constatation de sa présence doit, pour ainsi dire, précéder tout examen d'impression sentimentale.

L'effort constant des maîtres a été de discerner et de rendre saisissable la distribution de la lumière. Tous, dans la surprise lente ou rapide qu'ils ont tentée sur la nature, tous ont scrupuleusement observé la loi naturelle de cette distribution. C'est le lien qui les rappro-

che et les unit malgré leurs dissemblances. A la manière des expériences de laboratoire, l'image photographique nous le démontre *de visu*. Cette image, sorte de miroir empreint de tout ce qu'il réfléchit, constate rigoureusement la loi du classement des valeurs, malgré des irrégularités de détail provenant des différentes propriétés photogéniques de chacune des trois couleurs initiales, le jaune, le rouge, le bleu, qui, dans une mesure que nous pouvons négliger, intervertissent et transposent les intensités de clarté, sans cependant faillir aux lois dont le modelé est la formule.

En nous plaçant au point de vue technique, nous pouvons dire que hors du modelé tout est accessoire, à côté, sinon en dehors, de l'art, le modelé étant le point culminant des connaissances nécessaires à la pratique de l'art.

Peu importe le sujet. Telle chose, il est vrai, présente des difficultés plus considérables que telle autre ; il y a des degrés de grandeur et de mérite dans les entreprises ; mais tout,

depuis l'être humain jusqu'à l'écuelle de terre, ne peut être considéré que comme prétexte à la prise de possession d'une parcelle de lumière. Les conventions de beauté, la fécondité de l'imagination, la conception des combinaisons les plus vastes, la fidélité la plus scrupuleuse dans l'imitation de la nature, la fantaisie la plus inventive, la plus inattendue, l'exécution la plus brillante, la plus certaine, tous les appoints que l'intelligence humaine peut ajouter aux œuvres d'art et qui en accroissent la valeur dans des proportions considérables, ne doivent être examinés et reçus en complément qu'autant que le modelé témoigne de la qualité et de la quantité de l'expression ; car seul il parvient à la reproduction de toutes les façons d'être de la nature, seul il fait l'art créateur en fixant et en immobilisant la lumière.

Le *trait* et le *modelé* servent, l'un et l'autre, de base à deux méthodes différentes dans l'enseignement du dessin proprement dit. C'est

par la façon de rechercher le contour que ces méthodes se distinguent entre elles.

Dans la méthode du trait, le contour est d'abord exclusivement recherché en lui-même et fixé par un trait. Ce signe ayant ici pour fonction de localiser les lignes, les masses claires et obscures, il est considéré comme limite absolue de la forme, et il paraît indépendant du modelé qu'il précède.

Sa représentation est essentiellement conventionnelle, quelle que soit la chose qu'il figure. Il imite moins qu'il ne construit ; à lui seul il compose le dessin architectural. Il va jusqu'à permettre l'expression des combinaisons les plus abstraites, c'est-à-dire de choses non visibles : par exemple, les spéculations de la géométrie descriptive, dont l'épure est le *dessin* qui s'éloigne peut-être le plus de ce qui doit être considéré comme étant le *dessin*.

Dans la méthode du modelé, le contour fait corps avec les lignes, les masses claires et obscures, sans être au préalable particularisé par un signe. Sa ligne définitive résulte de l'extension ou des restrictions successives de surface que l'étude fait subir aux deux éléments du modelé, la lumière et l'ombre.

Étant l'imitation des phases de la lumière naturelle, le modelé ne peut exprimer que des réalités visibles. Il envisage la pratique du dessin d'une façon analogue à celle de la sculpture, dont les contours, les profils, ne résultent que des modifications successives apportées à la masse.

Les noms *École du trait, École des masses* désignent ces deux méthodes. Néanmoins, leur opposition n'a pas dans les œuvres achevées de signes distinctifs. C'est que le *trait* peut être affirmé comme signe d'expression dans une œuvre conçue par les masses, s'il est le produit d'un choix qui dégage et accentue une forme voulue ; c'est qu'aussi il disparaît fréquemment d'une œuvre dont il a été le début, les valeurs du modelé l'absorbant peu à peu. Dans ce second cas, il n'est qu'un instrument devenu inutile, lorsque sa présence a cessé d'être immédiatement utile.

En exposant ces méthodes d'enseignement, nous n'entendons pas nous livrer à un examen critique de leur doctrine respective ; d'autant moins que, pratiquées par les arts d'imitation, toutes deux tendent au même but : figurer la forme par l'analyse des phases de la lumière.

Ce que nous poursuivons, c'est la distinction théorique des rapports et des différences que le trait et le modelé ont entre eux, ces rapports leur permettant de se remplacer l'un l'autre, et ces différences paraissant ne leur laisser aucune conformité.

Cette distinction doit, en effet, établir la raison de rapprochement ou de séparation, d'arrangement, en un mot, des éléments du dessin dans des données d'apparences inverses, soit pour la distribution *factice* sur une surface plane des intensités de la clarté et de la couleur, soit pour la création et l'ordonnance des volumes, des surfaces, qui en *réalité* provoquent ces mêmes intensités lumineuses.

Autrement dit : En localisant et graduant la lumière par des traits, par des valeurs blanches, noires ou colorées, *on dessine* dans le sens propre du mot. Dans la construction ou le façonnage d'un objet quelconque, *on dessine* également, mais d'une manière indirecte, sans paraître se préoccuper du trait ni du modelé, bien que, ici encore, ces éléments localisent et ordonnent la lumière.

LIGNE. MASSE. SILHOUETTE

LIGNE. — Le mot *ligne* s'applique aux évolutions effectuées par la lumière, considérées dans la direction et l'étendue. Il distingue dans l'œuvre d'art ce que les termes attitude, mouvement, geste, trait, situation, disposition, etc., etc., désignent dans la nature.

En disant *la ligne*, on doit spécifier de quelle ligne il est question, clarté, ombre, ou contour. Faisons remarquer qu'en parlant d'une œuvre modelée il faut dire *les lignes*.

Il n'est qu'un cas où les mots *trait* et *ligne* puissent être confondus, quoiqu'un trait soit l'image graphique d'une ligne, c'est lorsqu'un trait forme la ligne de contour. Dans ce sens, *la ligne* attire l'attention vers l'extérieur des choses ; et, tout au contraire, l'expression *les lignes* sous-entend la lumière et l'ombre enfermées entre des contours.

Les styles sont caractérisés par *les lignes* dont *la ligne* de contour forme la sertissure.

Dans un nielle, un ornement arabesque, écrits par un trait, ce trait est la *ligne* de l'ornement ; mais si l'ornement est inscrit par deux traits, la *ligne* suivra le développement décrit par ses contours.

Le geste, le mouvement, la situation d'un corps dans l'espace, toutes les manifestations de la lumière sur les êtres vivants ou sur les choses inertes sont matériellement exprimées par la direction, l'étendue et la forme des *lignes* claires et obscures. Ce qui dans la nature est geste, mouvement, trait, expression des êtres, disposition des choses, devient *lignes* dans l'œuvre d'art. La lumière et l'ombre sont inséparables dans la nature même aussi bien que dans son imitation par l'art.

Le geste des membres pour le corps, le mouvement des traits pour le visage, sont caractérisés par des *lignes* lumineuses et sombres ; c'est par elles que le sculpteur ou le peintre exprime ce que l'être qu'il représente ressent et accomplit dans l'instant où il l'entrevoit.

Si nous disons *les lignes de la Joconde*, *de la Source*, d'une statue équestre, le terme *lignes* spécifie bien l'œuvre d'art ; s'il s'agissait de leurs modèles, on dirait les traits du visage de la *Joconde*, le mouvement de la femme posant *la Source*, du personnage et du cheval que figure la statue équestre.

Lebrun a donné une série de dessins où il constate, comme sur un plan, la direction que prennent les traits du visage humain mus par des sentiments divers. Les linéaments de ces dessins circonscrivent, sans les représenter et simplement en les supposant, les lignes du modelé. Pour le modelé il n'y a ni jeunesse, ni vieillesse, ni beauté ; il n'y a ni colère ni joie, ni douleur ; il ne peut y avoir que des déplacements, des modifications, dans les lignes de lumière et d'ombre.

Dans un paysage, les *lignes*, claires et sombres, continuent et traversent les ciels, les

forêts, les montagnes, les plaines, les fleuves, sans tenir compte d'aucun contour.

Les *lignes* sont indépendantes du contour. En voici la preuve.

Un spectateur regarde une statue éclairée par une lumière venant de droite : toutes les surfaces faisant face à cette lumière forment les lignes claires de la figure et toutes les surfaces opposées les lignes sombres. Sans changer la position du spectateur ni celle de la statue, il suffit de porter la lumière à gauche pour que les surfaces primitivement éclairées deviennent sombres et pour que les surfaces sombres d'abord soient maintenant éclairées. Ainsi, toutes les *lignes,* claires et obscures, se sont modifiées en changeant de direction selon les déplacements de la lumière ; et pourtant le contour, et par conséquent le trait qui en résulte, est identiquement le même.

MASSE. — Le mot *ligne*, dans le langage des arts, a la singularité de représenter le même objet que le mot *masse*, mais à propos d'une forme différente : une *masse de lumière*, une *masse d'ombre*; une *ligne de lumière*, une *ligne d'ombre. Ligne* veut dire forme allongée ; *masse*, forme ramassée. Ainsi : toutes ces

masses forment les *lignes* lumineuses de cette composition ; toutes ces *lignes* en forment les *masses* sombres.

Certes, il faut tenir compte des lignes et des masses que l'on a étudiées dans la nature; mais l'effet d'une œuvre résulte bien plus de la composition des lignes et des masses propres à cette œuvre que de l'exactitude des contours indiqués par la nature.

Silhouette. — L'adoption par les sculpteurs du mot, relativement récent, *silhouette,* se justifie par la précision qu'il donne à la désignation d'ensemble de l'un des aspects d'une œuvre sculptée.

Il prend sa valeur à la complète abstraction de tout détail intérieur. Abstraction qu'il fait, en fixant l'attention sur l'ensemble du contour d'un profil quelconque.

Il n'a pas de valeur instrumentale comme le mot *trait.*

De même que le terme *contour,* il est d'un emploi général, également applicable aux formes de la nature et à celles de l'art.

De plus, en isolant et fixant l'ensemble de l'une des physionomies de l'œuvre sculptée, il devient un précieux agent de démonstration théorique.

PERSPECTIVE

Le mot *perspective* désigne, au propre, l'effet d'optique qui donne l'illusion de la diminution, de la fuite des choses, selon la situation plus ou moins éloignée qu'elles occupent sur les plans embrassés par la vue du spectateur.

Dans la pratique, ce terme est appliqué à l'opération géométrique qui consiste à établir, par la formule du trait, les proportions relatives que l'éloignement fait subir à tous les objets.

Mettre en *perspective* c'est, en suivant les lois de l'optique, soumettre une œuvre à une opération qui dirige la vue du spectateur vers un point appelé *point de vue*. Ce point est arbitrairement déterminé par l'auteur de l'œuvre.

Au figuré, on désigne sous le nom de *perspective aérienne* le modelé des espaces, la représentation de l'atmosphère, des vastes étendues de paysages, de l'intérieur des grandes enceintes. C'est en effet uniquement par le modelé qu'est obtenu l'aspect fuyant des immensités, l'opération géométrique de la perspective ayant été au préalable rigoureusement établie.

A travers la multiplicité des contrastes qui concourent à la formation d'une œuvre, c'est la *perspective*, ou tout au moins l'idée de proportion, qui règle la construction ornementale, alors que la conception imaginative est substituée à l'imitation rigoureuse de la nature. La *perspective* est ainsi un élément d'art qui, tout en conservant son caractère d'exactitude, permet et régularise les transpositions, les amplifications, les amoindrissements de toutes les proportions.

EFFET

—

L'effet est le but unique de l'art.

Ce mot signifie d'abord sensation, impression perçue. Ainsi, il y a :

L'effet simple,
L'effet compliqué,
L'effet navrant,
L'effet pittoresque,
L'effet théâtral,
L'effet magnifique,
L'effet troublant, produit par le contraste exa-

géré de certaines couleurs, comme aussi par la distribution de certains dessins d'indiennes ou d'exemplaires d'estampes qu'en terme du métier on appelle *épreuves doublées;*

L'effet décevant, produit par une surface claire dont la dimension paraît grandir ou diminuer selon que cette surface est observée dans un milieu clair ou dans un milieu obscur ;

L'effet du mirage, etc., etc.

———

Les arts sont les interprètes qui servent à reproduire et à retenir les effets de la lumière. Pour eux, la source de cette lumière est indifférente : qu'elle provienne de la présence réelle ou de l'apparente absence du soleil, ou bien d'un foyer incandescent, d'une bougie, c'est l'effet seul qu'ils envisagent et qu'ils veulent fixer.

Pour y parvenir, pour s'emparer d'une portion de lumière, ils ont créé des conventions, qu'ils mettent en pratique et par le dessin et par les matières qu'ils emploient. Ainsi, une

feuille de papier représente toute la somme de lumière imaginable, elle est le soleil même; de son côté, le crayon est l'obscurité; en crayonnant une forme sur cette lumière, le dessinateur combine ces deux matières pour l'*effet* qu'il veut retenir.

Le contraste plus ou moins violent des matières colorées employées par le peintre sera l'*effet* plus ou moins intense de son tableau.

Le sculpteur crée une lumière particulière, un *effet*, par l'accentuation spéciale qu'il donne aux formes dans la terre, le marbre, le bronze, etc.

Le terme *effet* a bien ainsi le même sens que le mot dessin; mais il spécifie un résultat particulier en appelant l'attention sur la cause principale de l'*effet*. Exemples : effet de pluie, effet de brouillard, effet de soleil, effet d'ensemble, d'un tableau, d'une statue, d'un monument, de la décoration.

L'*effet* de la photographie ne peut être juste. Ses images, tout en étant les plus rigoureusement exactes qu'on puisse produire, n'indiquent que des valeurs de colorations fausses; de plus, leur *effet* perspectif est modifié par la forme de la lentille. Cependant c'est à l'aide

de la photographie, servant d'expérience de laboratoire, qu'on obtient la preuve des *effets* de la lumière considérée comme clarté.

L'*effet* de la gravure, qui consiste à faire paraître plusieurs qualités de blancs, c'est-à-dire plusieurs qualités de lumières, sans apposer aucun travail sur les parties lumineuses du sujet, est dû à la qualité des valeurs qui entourent ces lumières, là où le papier est resté intact, quoiqu'il paraisse être de plusieurs valeurs de blancs.

Pour produire cet *effet*, l'eau-forte, considérée comme instrument, a plus de puissance que le burin, par la raison qu'elle possède dans la gamme de ses valeurs le gris réel, gris obtenu par la transparence du noir sur le papier, tandis que le burin part nécessairement du noir absolu, quelle que soit la finesse de la taille.

———

Chacun des éléments du dessin, *trait*, *ornement*, *modelé*, *couleur*, a un *effet* spécial.

TRAIT. — Le *trait*, formule du dessin linéaire, a deux *effets* :

1° S'il est uniforme, d'une seule grosseur, il tire son *effet* du contraste, de la proportion, de chacune des surfaces qu'il inscrit.

Ainsi, le dessin de l'élévation d'un monument fait d'un trait uniforme prend son effet du rapport des proportions entre les pleins et les vides des baies, des colonnes, des pilastres, des moulures, du couronnement.

Ingres a fait graver son œuvre par un trait uniforme; on peut voir dans ce recueil la puissance d'effet des proportions.

Le trait uniforme est une abstraction, et n'a d'effet que pour la mise en lumière des proportions de toutes les lignes d'une composition. C'est la formule la plus haute du dessin linéaire.

2° S'il est varié, de plusieurs grosseurs, il rentre dans une formule où intervient la supposition du modelé, la recherche d'augmenter l'*effet*.

ORNEMENT. — L'*ornement* emprunte son *effet* principal aux diverses proportions et directions des lignes entre elles. Cette analogie de l'ornement avec le trait lui vient de ce que le trait, ou, si on aime mieux, le contour, est son élément propre, le modelé ne lui apportant qu'un *effet* d'exécution.

Modelé. — Le *modelé* doit son *effet* au contraste des valeurs claires et des valeurs obscures, avec ou sans le concours des couleurs.

Le sculpteur exerce le modelé dans toute sa rigueur, dans toute sa pureté.

Il n'est, à aucun degré, soumis à l'observation des qualités colorées et colorantes de la lumière ; et cependant, comme *effet,* son œuvre est toujours à l'unisson coloré de la lumière.

Couleur. — Quant à la couleur, nous avons déjà distingué la couleur proprement dite, que spécifie le terme *coloris,* et la couleur conventionnelle, qui réunit dans une seule expression le modelé et le coloris.

1° La couleur proprement dite tire son *effet* de sa vibration spéciale mise en mouvement par le contraste des complémentaires.

Autrement dit : l'*effet* de la couleur résulte du contraste des principes chaud et froid de la lumière et de la couleur considérées comme foyers lumineux. Ainsi, tel blanc posé sur tel vert intense paraît rose ou violacé, la couleur intense tendant par son rayonnement à faire virer le ton neutre à sa complémentaire, à son contraste chaud ou froid ; mais si l'*effet* qu'on recherche ici est un blanc pur, il faudra pré-

venir le rayonnement du vert par le rayonnement de sa complémentaire en ajoutant du rouge dans le blanc, qui alors paraîtra blanc intense, bien qu'il soit devenu, par l'addition du rouge, un rose ou un lilas, un violet pâle, selon que sa propre nuance était plus ou moins dégagée de gris. L'*effet* obtenu est donc une illusion, une erreur d'optique.

L'action de la couleur, son rayonnement, vient de la tendance que les deux catégories de la lumière ont à se combiner, à se compléter. Leur rapprochement les exalte; il semble leur communiquer un mouvement qu'on peut comparer à un désir d'absorption mutuelle, et dont l'*effet* se traduit à nos yeux, au point de leur jonction, par l'augmentation d'obscurité de la catégorie la plus sombre. Ainsi, la juxtaposition de deux complémentaires — comme deux couches des couleurs bleue et orangée posées à plat à côté l'une de l'autre — donne, à l'endroit de leur contact, l'illusion de la modification de valeurs signalée plus haut.

Cette illusion d'*effet*, qui est la nature même de la couleur et la cause fondamentale de son action, est aussi la source de nombreuses erreurs de modelé.

2° La couleur conventionnelle des arts tire son *effet* du contraste des valeurs observées dans la lumière naturelle, sans retrancher à celle-ci les incidents que provoque le reflet (voir les œuvres des coloristes). On obtient, grâce à des artifices d'exécution, l'illusion de cet effet par l'emploi d'un seul ton (voir les dessins au crayon, les lavis des maîtres coloristes, particulièrement ceux de Watteau qui sont au Louvre; les eaux-fortes de Rembrandt, de Canaletti; les gravures d'Audran, de Bolswert, les lithographies de Delacroix, de Mouilleron, etc., etc.)

———

La *décoration*, qui se sert de toutes les professions spéciales, produit tous les *effets*. Tout lui est motif à *effet* : composition, transformation des formes par le principe ornemental, appropriation du modelé, clarté d'expression des formes, ampleur de l'exécution, emploi des figures de l'ornement, unité entre l'œuvre peinte ou sculptée et le lieu décoré, etc.

Les exemples que nous pourrions en fournir ne sauraient appartenir en propre à aucune

des spécialités de la division des arts. La qualification de décorateur, prise en dehors de l'acception de métier, n'appartient qu'à l'homme qui, par son organisation intellectuelle ou par ses connaissances spéciales, est apte à régler *volontairement* les *effets* de ses œuvres. Ces exemples, du reste, appartiennent à notre chapitre sur le mot *dessin*.

Le mot *effet* entre encore dans deux expressions que nous tenons à mentionner :

Mettre à l'effet, c'est disposer les lignes, les valeurs, les colorations, pour obtenir l'*effet;*

Donner plus d'effet, c'est insister par accentuation sur telle ligne de contour, sur tel mouvement des lignes, sur tel contraste de proportion, telle valeur de clarté ou d'obscurité, telle coloration de ton, pour augmenter l'*effet*.

Toute indécision, toute diffusion, toute confusion d'*effet,* tout trouble dans la clarté de

perception de l'*effet* d'une *œuvre*, est une faute de modelé.

Nous disons une *œuvre* et non pas un monument, une statue, un tableau, un dessin, une gravure, une décoration, parce que cette observation est applicable à toutes les choses de l'art.

Ainsi :

1° Quoique la formule du trait semble exclure le modelé, nous retrouvons l'expression de l'intensité des valeurs dans le rapport des proportions inscrites par le trait. Toute confusion de proportions est donc une faute de modelé.

2° Lorsque le modelé est effectif, la confusion de ses valeurs ou de ses tons détruit la clarté de perception. C'est encore une faute de modelé.

Une faute d'*effet* indépendante du modelé est la confusion des catégories chaude et froide. Le modelé rigoureusement observé atténue cette faute dans une mesure considérable.

EXÉCUTION

Ingres disait à ses élèves :

« Quand même vous posséderiez pour cent mille francs de métier, si vous trouvez l'occasion d'en acheter encore pour un sou, ne la laissez pas échapper. »

Les plus grands maîtres ont été les plus habiles ouvriers. Une œuvre d'art ne se dicte pas. La main y est nécessaire.

Les arts sont à la fois science et métier; ils ont des principes, des conventions, des for-

mules, des recettes, et aussi des outils. Ils exigent une allure intellectuelle et des tours de main, non seulement dans cette chose qualifiée *œuvre d'art,* mais encore dans toutes les créations dont cette œuvre est à la fois la source et l'expression.

———

La *facture* ou *exécution* est chose toute de procédé manuel. Elle est l'agent qui sert à cristalliser les sensations les plus fugitives; les impressions les plus fugaces, elle les fait permanentes et comme rejaillissant d'elles-mêmes. Cependant, elle n'est justement que le caractère d'écriture propre à chaque artiste; et ce caractère personnel est aussi bien le partage de celui qui dit des sottises que de celui qui dit des merveilles.

La nature fournit à l'art tous les éléments, mais en les livrant tous à la fois; et l'art n'a le pouvoir que d'en dégager une partie, qui devient d'autant plus apparente qu'elle est plus isolée des autres.

L'art crée une physionomie par l'accentuation qu'il donne à ce qu'il veut constater. Mais

faut-il confondre cette faculté de caractériser avec les pratiques, les habitudes, nous pouvons dire les tics, dont l'individualisme se pare en les appelant le *caractère*? C'est souvent malgré toutes ces choses, qui cependant sont bien des individualités, qu'une œuvre mérite de prendre rang parmi celles qui sont la gloire des arts.

C'est dans la facture que l'individualité se manifeste avec le plus de liberté; qu'elle découvre ce qui lui est le plus personnel, sa pensée, son geste; qu'elle fait preuve de sa qualité maîtresse, volonté ou sensibilité.

C'est aussi par l'exécution que le dessin est une écriture; et sa possession est une science qui, parvenue à un degré supérieur à toute démonstration, devient l'art.

Il est communément admis que l'exécution doit être appropriée au sujet. Cette proposition théorique n'a pas de sens, et elle ne résiste à aucune des questions préalables : Quel est l'étalon d'exécution des œuvres d'art? La nature fournit-elle une formule qui indique nettement le moyen de son imitation? Pourquoi d'un même sujet chaque maître donne-t-il une formule particulière à lui-même, non à ce sujet? Considérés au point de vue de l'exécu-

tion, l'art et la nature ne deviennent-ils pas des instruments destinés à mettre en lumière la personnalité de celui qui les a choisis comme thème de spéculation ?

———

La facture rassemble comme en un faisceau tous les éléments servant à l'analyse de la lumière. Cette union de principes théoriques et d'éléments matériels donne à l'exécution une telle importance qu'on a pu la confondre avec l'art lui-même. La conception qui lui est propre ferait même d'elle un art parallèle à l'art, si cette expression, pour être complète, n'exigeait la liaison absolue de tous les termes du problème dont le dessin est à la fois le moyen et la solution.

Néanmoins, elle n'a qu'un rôle secondaire, par les raisons que, directement, elle n'emprunte rien à la nature, que tout en les mélangeant elle laisse distinct chacun des éléments, et qu'elle ne possède de valeur réelle qu'autant qu'elle exprime et accentue autre chose qu'elle-même.

Au point de vue de l'exécution, Chardin est un maître qui marche de pair avec les premiers ; mais, par la comparaison de son œuvre à telles autres qui, outre la facture, réunissent des qualités d'un ordre différent, Chardin ne serait-il pas un pauvre homme ? Non : l'ustensile de cuisine, le gibier, le poisson, la tasse de porcelaine, le bouquet de fleurs d'oranger fiché dans une brioche, révèlent un modelé qui fait souvent défaut à la peinture d'une déesse ou d'un héros. C'est là qu'est la puissance de Chardin. Et si son modelé est en quelque sorte peu apparent dans la représentation d'un merlan ou d'un chaudron, allez au Louvre voir son portrait, celui de sa femme, et vous comprendrez pourquoi les choses secondaires où il s'est appliqué ont une valeur d'art si considérable.

———

Dans l'œuvre d'un maître étudiée chronologiquement on reconnaît que la formule appliquée par lui va, s'affirmant de plus en plus, vers une liberté de facture telle que le métier

semble quelquefois négligé et même abandonné, relativement à ses premières productions.

Cette facilité ne s'acquiert cependant que par une pratique infatigable, et le laisser-aller apparent est la preuve d'une pleine possession de formule.

En généralisant cette observation, et en la portant sur l'une des grandes époques de l'art, pendant laquelle les œuvres les plus dissemblables sont reliées entre elles par une pensée commune, latente, que représente le principe ornemental appelé à former un style, nous pouvons avancer qu'un style, à ses débuts, témoigne de la même préoccupation de recherches minutieuses chez chacun des maîtres, qui sera considéré plus tard comme un des créateurs de ce style.

Mais si, pour les individus, la libre allure d'exécution est une preuve de l'absolue possession du métier, la décadence des styles commence par le métier acquis, pour ainsi dire spontanément, par tous. C'est qu'alors des esprits prompts à saisir les causes et les effets, s'emparant des formules courantes et s'appropriant des aspects matériels d'exécution, sans se fortifier par des préparations suffisantes,

vont échouer contre l'écueil du métier trop vite appris.

———

Certaines productions de l'art ont été comparées à la croissance du fruit de l'arbre. Cette comparaison, fort jolie, exprime la pureté, la perfection, et aussi une sorte de spontanéité d'exécution de ces œuvres ; mais elle permettrait, si elle était juste, de supposer des artistes sans art, des producteurs inconscients, dans une des spéculations les plus élevées où l'esprit humain puisse s'exercer.

Pour prendre rang d'œuvre d'art, une forme doit être la réalisation d'un plan, bien qu'elle ne semble être que la copie de la nature. Et son exécution exige une série d'opérations qui, tout en offrant l'apparence de la spontanéité, ne sont réellement que le résultat d'efforts réfléchis ou de combinaisons acquises par une longue pratique.

Si quelque adolescent fait une œuvre de maître, sa précocité et son éclat ne prouvent que la qualité de son esprit et l'excellence de

ses premiers guides. Nul exemple ne démontre l'art spontané.

L'art est chose toute de culture, et la vigueur des sauvageons n'infirme aucune règle. S'il y a dans cette remarque une bizarrerie, c'est qu'il soit nécessaire de l'exprimer. Et si nous la formulons, c'est pour répondre à une idée assez répandue de nos jours, dans laquelle se complaisent des artistes indolents d'une sensibilité exagérée : pour eux, il y a l'art, uniquement l'art, dont la pratique est en quelque sorte immatérielle.

Ce dernier point de vue est choisi par des rêveurs qui s'illusionnent d'un art spécial, par des êtres d'essence supérieure qui subissent un douloureux supplice si l'on exige que leurs travaux aient une *raison d'être*. Et pourtant, dans le champ si vaste et si indéterminé des arts, cette raison d'être peut n'avoir pour base que la recherche de l'imitation de la nature, l'analyse de la lumière, qualités que l'exécution seule révèle avec une mesure exacte.

Les formules particulières des métiers ont une telle puissance qu'il n'est pas rare de voir un homme savant et habile dans la pratique d'une profession d'art, demeurer enfermé dans cette pratique sans pouvoir donner l'équivalent de ses productions habituelles lorsqu'il se trouve en face de la nature. Il est évident que cet homme a commencé par le métier et non par le dessin.

Tout en constatant l'importance de la bonne pratique d'un métier, si nous intervertissons l'ordre d'éducation, en supposant que l'acquisition de la science du dessin a précédé l'application spéciale, nous pouvons affirmer qu'on peut aborder toute profession d'art sans avoir, pour ainsi dire, à en faire l'apprentissage.

Jamais la puissance d'originalité d'un artiste n'a été entravée ni diminuée par la discipline de l'instruction et de l'apprentissage.

Ces deux termes : *instruction, apprentissage*, ne sont pas indifférents ; car il y a dans les arts un travail d'intelligence qui des apprentis fait

des élèves, et une partie de métier qui des élèves fait des apprentis.

Lorsque la facture réunit étroitement dans une œuvre, quelle qu'elle soit, tous les éléments de l'art, le métier disparaît, l'œuvre est essentiellement une œuvre d'art, une création nouvelle ; et elle restera permanente, son utilité étant un rayonnement qui satisfait des appétits intellectuels et qui éclaire et alimente les industries les plus diverses. Mais si la facture domine, si les éléments d'art sont absents ou même secondaires, ce n'est plus qu'un produit d'industrie d'une utilité passagère, qui continue par sa nouveauté un mouvement donné, mais que le moindre changement de mode anéantit.

Il semble parfois que la facture, même parfaite, peut être séparée de l'œuvre, sans que celle-ci perde rien en valeur ; autrement dit, le

carton, le dessin qui a précédé l'exécution, ou bien la gravure qui reproduit cette œuvre, en contiennent tous les éléments, toute la substance.

———

La virtuosité d'exécution n'aurait-elle d'autre expression qu'elle-même, ce qui n'est pas possible, l'intérêt de sa valeur n'en demeurerait pas moins de premier ordre, car elle assure la continuité des arts.

———

L'art qui ne vit qu'à l'aide de formules traditionnelles est monotone, malgré l'habileté déployée par la facture pour renouveler les traditions ; il n'est plus qu'un sport coûteux, une distraction de désœuvrés, où les préoccupations de formes, de couleurs, n'ont pour impulsion que des raffinements de modes, des subtilités sentimentales dont la compréhension ne peut dépasser le cercle des spécialistes, des adeptes. Il va mourant peu à peu de sa monotonie, et enfin disparaît.

D'autre part, l'art qui n'accepte que de la nature les éléments de sa production est, disons le mot, inutile dans les rapports de transmission des arts entre eux. Vide du principe ornemental, il n'est précieux que par l'exécution ; et, dans ce cas, on doit exiger la réunion de tous les éléments qu'il prétend mettre en lumière. Si la nature lui fournit tous les renseignements, il a, lui, le devoir de trouver la formule qui ajoute au document, au procès-verbal, l'expression à donner aux idées, l'ordre à établir dans ce qu'il compose.

C'est dans cette mission que réside sa fonction sociale, en mettant à profit l'infinité des formes et des adaptations dont use l'humanité à tous les degrés de la civilisation.

ORNEMENT

L'art est le plus vieux compagnon de la race humaine. Il est né de ses besoins, de ses goûts d'ordre et de parure.

Aussi loin que l'observation puisse entrevoir les habitants de la terre, elle constate sur eux-mêmes, ainsi que sur tout ce qui leur a appartenu, des superfluités de couleurs et de lignes dont le seul but est la parure, l'ornement. A l'origine des arts, avant les arts, au début des industries qui devaient y conduire, il n'y a pas eu imitation de la nature, comme on l'entend

aujourd'hui, en copiant à l'aide d'un moyen artificiel les modèles naturels. Les hommes primitifs, qui ont vu les animaux, les plantes, tachetés, rayés, bigarrés, variés de formes, de saillies, d'accessoires paraissant inutiles à leur existence, se sont trouvés d'un aspect monotone, d'une nudité sans agrément ; et ils ont cherché, par les moyens les plus simples, à reproduire les apparences diverses que tout autour d'eux la nature semblait leur offrir en exemples.

Le même mobile qui pousse le sauvage à se tatouer, à se mettre un anneau dans le nez, nous dirige dans le choix de nos vêtements, de notre toilette. Ce mobile — la nécessité de se garantir contre l'intempérie des climats pouvant être négligée — c'est l'instinct de l'ornementation ; d'où est venue la connaissance de l'ordre et de l'appropriation de toutes les choses naturelles selon des besoins, des goûts divers.

Si cette explication de l'origine de l'art semblait trop élémentaire, nous ajouterions que les sciences les plus compliquées n'ont pas eu de commencements plus extraordinaires et que les premiers hommes ont dû, pour se

vêtir et ensuite pour se parer, utiliser les dépouilles des animaux, qu'ils tuaient pour se nourrir.

Entreprendre l'histoire de l'ornement serait donc tenter une histoire des arts depuis leur origine, vaste travail qui excède les limites de notre sujet et qui ne nous conduirait pas à notre but.

Ce que nous cherchons est plus simple. Nous voulons établir une sorte d'inventaire des applications du dessin là où le mot *ornement* gagne en valeur et en signification.

S'il nous a été possible, sans recourir à la critique, ni à aucune formule d'enseignement, d'établir théoriquement les sens divers du mot dessin dans les trois grandes divisions de l'art, avec le terme *ornement* nous devrons entrer dans la pratique.

Nos exemples seront directs, personnels, puisqu'ils seront tirés des faits acquis. Nous maintiendrons néanmoins la réserve dont nous nous sommes fait une loi ; et si, malgré nous, notre opinion se produit dans la série de nos assertions, elle résultera logiquement des faits et non d'une velléité de critique à laquelle nous voulons rester étranger.

L'art, dont toutes les manifestations sont aujourd'hui si complexes, est issu, venons-nous de dire, du goût inné de la parure, de l'ornement.

De cette origine résulte pour lui une nature où l'essence de l'ornement persiste toujours, alors même que ses œuvres semblent fort éloignées de cet objet particulier qui s'appelle un ornement.

Le terme *ornement* paraît plus spécialement désigner l'ensemble des figures qui ont individuellement un nom, telles que : rinceau, ove, fleuron, cartouche, moulure, etc., etc.

Ces figures, qui par leur construction première sont pour ainsi dire immuables, sont très simples. Elles se retrouvent chez tous les peuples, sauvages ou civilisés, tout en se couvrant de végétations qui diffèrent selon les pays, selon les époques. Elles sont comme des armatures destinées à soutenir ces diverses végétations, qui donnent une si grande variété d'aspect à la réunion de toutes les ornementations connues, et qui ont constitué les styles.

Ainsi, les tiges et les attaches des feuillages sur ces tiges, la construction des feuilles, ont fourni les premières lignes de la composition

des ornements. La volute, le rinceau et ses dérivés, ont trouvé leur première armature dans les mille frondaisons des spires de la nature. Les graines, les coquilles, ont été les bijoux et les vases, puis les modèles des bijoux et des vases. Le lambrequin, cette découpure tellement civilisée, ne tient-il pas au feston, au crénelé, au denté des feuilles? La colonne surmontée de son chapiteau, cette forme multiple sur laquelle se sont exercés tous les peuples, est, à son début, la simple image d'un arbre, le tronc et la cime d'un palmier.

Ces exemples suffiront pour affirmer ce que nous avons annoncé, à savoir la construction pour ainsi dire impersonnelle de l'ornement, directement fournie par la nature, et la transformation successive de toutes ses formes aboutissant aux styles, qui tour à tour n'ont été que des modes, des habitudes.

Mais il est un moment où l'ornement mérite le nom de *décoration*. C'est lorsqu'il s'agit de

la mise en jeu, du groupement d'une partie de ses pièces, ou d'œuvres devenues des ornements par destination. Ainsi on dit peu d'une statue placée dans un jardin ou d'une peinture murale : « Ce sont des ornements. » On dit : « C'est de la décoration. »

Dans bien des cas où le mot ornement possède encore toute sa signification, d'autres termes lui sont toutefois substitués. On appelle illustration l'ornementation typographique d'un livre, broderie celle des étoffes ; tous les objets de parure, boucles d'oreilles, bagues, agrafes, etc., sont des ornements. Garnir, meubler, c'est souvent orner. Le terme *habillé* n'est-il pas, au sens d'ornement, l'opposé de *négligé ?*

Mais le terme *ornement* a pour nous une portée plus haute que la désignation de ses figures propres. Dans une démonstration, il peut, sans extension forcée, être appliqué à la composition de toute œuvre d'art, aussi bien pour un portrait que pour une façade de mo-

nument. Et cela, par suite de l'impossibilité de séparer aucune forme du principe de dessin qui a été le point de départ de sa composition, c'est-à-dire du principe *ornemental* si intimement incorporé à toutes les transformations que l'art impose à la nature.

La valeur du mot *ornement* et l'application même exagérée qu'on en peut faire offrent donc un intérêt capital que n'a pas dans la démonstration le terme *décoration*. Il a sur ce dernier l'avantage de caractériser des formes visibles, matérielles, et de donner un nom aux choses. Il dit qu'un visage a la forme ovale, comme une ove, comme un œuf; il indique que telle ligne, au lieu d'être brisée en angles comme la foudre, devrait être souple comme la courbe d'un rinceau.

Le terme *décoration*, qui embrasse l'ensemble des œuvres d'ornement, est une abstraction. Il sous-entend qu'au lieu de se restreindre aux figures propres à l'ornement, il s'empare, pour l'extension de ses vues, des choses particulières à l'art et de l'ensemble tout entier de la nature, des paysages, des végétaux, des animaux divisés, classés et transfigurés par l'ornement, des monuments,

de la figure humaine. Et en cela il ne précise rien, il ne définit rien.

———

L'imitation de la nature tient la première place dans le petit nombre d'idées que la technique des arts met en mouvement, bien que l'infinité de leurs applications puisse faire croire à leur infinité correspondante. Mais cette imitation n'est pas nécessairement une copie. L'art crée des formes sans reproduire rigoureusement celles de son modèle.

N'est-ce pas à cette recherche d'imitation qu'est due l'analogie des renflements ajoutés à la base d'une colonne avec les boursouflures des racines saillantes qui attachent au sol les grands arbres? Ces pieds ne rassurent-ils pas l'esprit sur la stabilité des masses de pierre dont ils affirment l'assiette? Et, tout en remplissant ce rôle d'utilité, l'ornement se transforme en parure. Qu'était-ce que les peintures dont les artistes du quatorzième siècle ont fait de si beaux ornements, sinon la raison de la solidité des choses sur lesquelles elles étaient appliquées?

L'ornement fournit une solidité d'aspect indépendante des attaches réelles. Ainsi, la lame, la garde et la poignée d'une épée semblent, pour ainsi dire, plutôt retenues et soudées par le dessin, qui de ces diverses pièces fait un tout, que par les rivets métalliques qui les fixent réellement entre elles.

Dans le domaine de la couleur, c'est encore à l'ornement, c'est-à-dire au principe dont il provient, que doit être rapportée cette liberté d'allure qui permet à un artiste de prendre dans la nature son bien où il le trouve, et de transporter les éléments d'une chose à une autre. Un exemple bien curieux nous en est fourni. Dans l'*Art du dix-huitième siècle* (notice sur Boucher), E. et J. de Goncourt racontent qu'il « entassait dans son atelier ces pétrifications d'éclairs, les pierres fines, les quartz et les cristaux de roche, les améthystes de Thuringe, les cristaux d'étain, de plomb, de fer, les pyrites et les marcassites. L'or natif, les buissons d'argent vierge en végétations, les cuivres gorge de pigeon et queue de paon, les morceaux d'azur, les malachites de Sibérie, les jaspes, les poudingues, les cailloux, les agates, les sardoines, les coraux, tout l'écrin

de la nature était vidé çà et là sur les étagères. Puis, dans ce merveilleux musée des couleurs étalées de la terre, venaient les coquilles avec leurs mille nuances délicates, leurs prismes, leurs reflets changeants, leurs chatoiements d'arc-en-ciel, leur rose tendre pâle comme une rose noyée, leur vert doux comme l'ombre d'une vague, leur blanc caressé d'un rayon de lune. »

Ce passage a été pour nous une révélation de la couleur de Boucher, si variée, si audacieusement étrange dans les parties lumineuses de ses tableaux. En effet, c'est assurément dans ces objets qu'il a dû chercher et prendre le secret de toutes les irisations dont il colore sa peinture, son intuition du contraste des couleurs ne rencontrant pas nettement dans la nature, qu'il avait cependant toujours sous les yeux, les lueurs que par moments il y avait entrevues et qu'il retrouvait en exemples constants et immobilisés dans ces pierreries et ces coquilles. Mais on peut supposer que c'est aussi de là que proviennent l'atténuation, l'uniformité, on pourrait dire l'absence de coloration, des valeurs fortes de sa peinture, tous ces étincelants modèles n'ayant et ne lui

fournissant de nuances bien définies que dans les valeurs claires.

Cet exemple inattendu et persuasif nous prouve que l'indication de toutes les actions des arts, lors même qu'il n'est pas possible d'en retrouver le modèle, doit toujours être recherchée dans la nature, qui toujours nous la donne.

Une des premières applications des arts a été la recherche des formes à donner aux symboles, grands caractères d'une écriture que la généralité des contemporains comprenait. Aujourd'hui, la signification de la plupart des symboles est devenue inutile, mais il nous reste des ornements. Nous sommes tellement éloignés de leurs époques d'éclosion et d'évolution, qu'en les rappelant nous témoignons uniquement d'un fait qui constate la quasi-éternité du principe ornemental mêlé à tout dans l'art, malgré les modifications de but et de moyens personnelles à chaque siècle.

Lorsque l'art regarde plus loin, lorsque, quelle que soit l'importance de son écriture, il ne veut plus végéter en scribe, en calligraphe, lorsqu'il se fait créateur à son tour, ce qu'il imagine pour s'élever à cette hauteur, c'est d'imiter scrupuleusement la nature, cette nature dont le dessin primitif, l'ornement, ne s'était servi que comme d'un thème à variations de caractères.

Du passé il avait conservé des formules originelles, des conventions douées d'une entière clarté d'effet, d'une grande netteté d'écriture. Ce qu'il prétend maintenant, tout en restant scrupuleux copiste, c'est plier la nature à son imitation, à ses exigences ornementales, à son but. Puis, peu à peu, ces exigences paraissant à des esprits novateurs entraver l'imitation de la nature dans ses manifestations les plus intimes, l'art ne semble plus avoir un but nécessairement ornemental ; et des œuvres isolées, sans autre motif de création que la volonté de leurs auteurs ou le besoin d'expressions sentimentales, sont mises au jour.

Ce fut l'aube d'une manifestation nouvelle. Rembrandt en est peut-être la plus puissante personnification. De lui date l'art moderne.

Si on imagine un pays hermétiquement fermé aux idées du dehors, où jamais n'aurait pénétré une seule des formules qui font la base de nos arts, on peut se demander ce que, dans ce pays, seraient l'ornement, la décoration.

Eh bien, les arts y seraient représentés par Rembrandt, Velasquez, Brauwer, Téniers, Terburg, Chardin, Corot, Millet, Courbet, Rousseau, Raffet, et par les écoles rattachées à ces peintres.

Notre hypothèse est évidemment absurde; puisque ces maîtres, par la fatalité qui nous fait naître de quelqu'un, sont tributaires de ces formules, de ces conventions, que la seule puissance de leur personnalité leur a permis de négliger, sans les méconnaître, pour ne suivre que leur inspiration; et puisque tout ce qui émane d'eux est à son tour un sujet d'observation, dont bénéficient l'ornement et la décoration.

En émettant cette hypothèse, nous avons voulu faire mieux sentir ce que nous entendons par une œuvre isolée, sans destination déterminée, où domine, dans la copie de la nature, une apparente volonté de délaisser les

formules reçues ; œuvre opposée à celle qui se distingue par une intention ornementale et par une direction dues aux formules, sans lesquelles son but ne saurait être atteint, puisqu'elles constituent l'art de la décoration.

Entre ces deux visées simplement différentes, il semble cependant qu'il y ait l'écart de deux professions, de deux spéculations spéciales.

———

L'ornement proprement dit ne copie pas nécessairement la nature, même quand il lui emprunte tous les éléments dont il se compose. Il la modifie, la transforme, la soumet à ses conventions, il y puise comme à une source de variations. Son infidélité envers elle, ses écarts dans l'emprunt de ses motifs, ont pour raison qu'il est uniquement embellisseur de surfaces et qu'il dépend des matières qu'il doit orner, des formes qu'il doit suivre sans les altérer. Il ne peut donc pas imiter strictement la nature, puisqu'il est contenu par un alignement déterminé. Son modelé, qu'il soit effectif comme dans la sculpture ou simulé

comme dans la peinture, doit, avant de se faire valoir par lui-même, c'est-à-dire avant de montrer sa fidélité d'imitation, obéir à la forme et à la matière de la surface qu'il a pour devoir d'embellir.

Les modes, les conventions, successivement créées, modifiées, abandonnées, puis reprises en se transformant, dominent dans les évolutions de l'ornement. Ici la nature ne fournit aucune indication, même lorsque l'idée de construction lui a été empruntée. Les reliefs et les profondeurs destinés à ornementer des surfaces, n'ont d'autres lois à suivre que celles des valeurs et des colorations, à l'aide desquelles on se propose de modifier ces surfaces, en tenant compte des conditions d'appréciation et de la distance d'aspect.

Un art tout entier nous fournit l'exemple de cette possibilité de l'ornement sans modelé et, conséquemment, sans copie de la nature : c'est l'art arabe, produit d'une civilisation dominée par une foi religieuse qui proscrit toute repré-

sentation des êtres vivants. Cette prohibition semble s'étendre jusqu'aux végétaux ; car s'il apparaît dans ses productions quelques images de fleurs, de plantes, ces objets y sont par exception et, le plus souvent, de forme ornementale conventionnelle. Cet art ignore la nature. Il est né des combinaisons de la géométrie ; toutes ses conceptions sont dues à des recherches savantes ou à une patience infatigable et inépuisable. Il est tout linéaire, sans modèle, ne provoque aucun sentiment, aucun souvenir. Il possède cependant un charme qui vous pénètre lorsque vous vous absorbez à l'étudier ; il vous donne une sorte d'éblouissement voisin du vertige. Il est trouble, monotone, autant qu'une page de chiffres, et en même temps enrichi d'une variété sans limite. Il embellit les surfaces et crée des fonds superbes, sans appeler ou retenir l'attention sur un point plus que sur un autre, sans rien présenter de particulier hors de l'ensemble. Aussi, dans les merveilles de ses combinaisons, de ses complications, qui font de lui une des formes les plus somptueuses de la décoration, ne laisse-t-il entrevoir jamais la personnalité de l'artiste. En un mot, c'est un art isolé, qui toujours est

demeuré étranger à notre art dont la tendance est de mettre en vue un objet pour le montrer davantage.

De simple agent de parure, et en prenant la valeur d'un caractère propre à transmettre des idées, l'ornement s'est transformé et s'est élevé par son principe jusqu'à devenir l'essence complète de l'art.

Tout en accomplissant cette évolution, cette ascension, l'ornement, qui par son origine et par son essence était indépendant de toute règle, en est arrivé à chercher et à copier des modèles dans la nature. Et c'est en approchant le plus près du modèle qu'il s'est transformé en l'art dont nous sommes les témoins depuis l'antiquité jusqu'aux temps modernes.

Cette origine ornementale a marqué son influence sur les grands maîtres, qui tiennent d'elle des habitudes de clarté que l'on peut dire soulignées. D'où ressort la parenté étroite de leurs œuvres avec l'ornement.

Tout, dans la nature, est ornement, sujet d'art ; et seul le modelé peut renfermer l'entière expression de chaque objet. Tout, dans l'œuvre des grandes époques, est ornement ; et l'art plie à cette exigence la nature entière depuis le brin d'herbe jusqu'à la figure humaine.

Les arts primitifs, les arts à leur naissance, les arts sauvages, c'est-à-dire l'art en travail de conception, s'arrêtent à la représentation des objets par une formule linéaire.

En examinant des choses où l'art est qualifié de *léger*, les vignettes des chansons de Laborde, les eaux-fortes de Fragonard, les gouaches de Moreau, les argenteries de Germain, les bronzes de Gouttière, ces productions du dix-huitième siècle où la grâce de l'exécution dissimule le travail de recherche qu'elles ont coûté, on constate toujours que la nature et l'art sont confondus, mêlés, sans qu'il soit possible de déterminer le point où l'un s'arrête où l'autre commence.

Et si nous considérons ces hautes figures, qui dominent les merveilles de la Renaissance, ces figures du *Jour* et de la *Nuit*, où Michel-Ange semble avoir rehaussé l'étiage de l'ima-

gination humaine, là encore nous voyons des ornements, non pas seulement parce que ces figures font partie d'une décoration, mais parce que la nature religieusement consultée, imitée, est en même temps, par la volonté du génie créateur, assouplie, assujettie, comme un simple rinceau dont un ornemaniste fait une torchère. Et dans cette œuvre, où la délicatesse la plus raffinée est unie à l'affirmation ornementale la plus nette et la plus puissante, le lecteur de cette grande écriture, le dessin, peut lire, comme dans une vision, le poème de l'humanité.

LA TRANSFORMATION INÉVITABLE

DE LA NATURE PAR LES ARTS

A POUR AGENT LE PRINCIPE ORNEMENTAL

Le principe ornemental est le sens organique des arts. Ses fonctions sont rendues visibles, palpables, dans la transformation des choses de la nature en formes d'art, ce que les styles constatent. Il règle les éléments de conception, de composition et d'exécution.

Il n'a pas de figures spéciales; mais il donne la raison déterminante qui, jusqu'aux moindres détails, dirige l'auteur dans la formation de son œuvre. C'est lui qui, sans exprimer une

forme d'imitation, fait que telle partie d'un monument est lisse et telle autre rugueuse; qui, dans l'œuvre sculptée, montre plus ou moins la facture du modelé; qui fournit au peintre les proportions de toutes les parties de son tableau, l'intensité de sa coloration; qui donne au graveur la direction des tailles, l'emploi de tel ou tel moyen pour obtenir tel ou tel effet; qui, tout en condensant l'unité d'une œuvre, la rend variée et abondante.

Il choisit ce qu'il veut montrer, il devine ce qui n'est pas copiable. Il permet, à ceux qui en ont le sens, d'entrevoir et de fixer les formes qui fuyent dans une incessante mobilité, une plume, un ruban, un drapeau flottant, les ciels aux changements perpétuels et instantanés à travers les nuages mus et bouleversés par les vents, éclairés par les mouvantes variations de leurs colorations. Croit-on que la copie du geste donne seule l'illusion d'un cheval au galop? Et la mer, pose-t-elle? les lignes caractéristiques de ses états successifs sont particulièrement un thème d'étude pour l'art du Japon; il en a trouvé des formules variées pour chacun d'eux, toutes excellentes de vérité. Et pourtant ce n'est pas sans difficulté

que l'on retrouve devant le modèle ce qui a motivé la forme adoptée.

En un mot, le principe ornemental prodiguant ses applications techniques, c'est l'imagination se jouant dans l'ordre général. Il réunit dans une œuvre le palpable et l'insaisissable, il donne aux arts toute l'extension de leur expression.

« Des anges! Qui est-ce qui a vu des anges? Personne! » disait Courbet. Le maître peintre d'Ornans se trompait : il y a des gens qui en ont vu. Ce sont ceux à qui l'étendue du savoir permet d'allier les fictions qu'ils imaginent à la réalité des êtres et des choses.

Si l'on nous permet de quitter un instant le terrain des arts plastiques, ne pourrons-nous constater encore le principe ornemental dans l'art suprême, dans l'interprète des idées, dans le langage écrit? Que répond frère Jean à l'interpellation de Ponocrates : « Comment!... vous jurez, frère Jean? — Ce n'est, dist le moyne, que pour orner mon langage. »

Qu'on ne s'y trompe pas ! cet exemple, pris en dehors de notre sujet, ne nous fait pas confondre l'*imagination littéraire* avec ce que je me permets d'appeler l'*imagination technique*

du dessin. L'une, en effet, réunit et accorde tous les éléments, abstraits et concrets, tandis que l'autre, uniquement, exerce son action sur les lignes et sur les colorations des choses visibles.

Le principe ornemental a, en quelque sorte, des rapports de conflit avec la nature : il discute pour savoir qui des deux, lui ou elle, l'emportera dans une œuvre.

Là où elle agit seule, la nature nous montre, dans une même contrée, ses formes les plus considérables et les moindres, la terre et l'homme, les choses et les êtres les plus dissemblables, réunis par un accord physique parfait.

De même l'art, à ses grandes époques, nous présente une affinité qui relie entre elles toutes ses productions.

Si, de notre point de vue, nous n'avons qu'à constater cet effet dans la nature, nous devons, pour l'art, aller jusqu'à la cause.

Cette cause, nous la trouvons dans le rôle que remplit le principe ornemental. Prin-

cipe qui donne à l'ornement son importance et son indispensable utilité; qui, coordonnant les productions d'une époque, attache le cadre au tableau autrement que par des clous; qui tire de la même pensée la statue et son socle; qui fait que, la nature étant une, l'art qui bat son plein prend l'unité d'allure.

———

Si, nue, la forme humaine n'a aucun rapport avec les ornements inventés pour sa parure, revêtue, elle semble transformée sous les costumes de chaque époque. Ces vêtements, ces modes, paraissent être imaginés pour déplacer les joints et les saillants, comme dirait un architecte, de la construction humaine, de l'être qu'ils ont à vêtir, à envelopper. Sans insister sur ce point, nous ne pouvons ne pas l'indiquer; car il est comme une démonstration de la fatalité de l'ornement, qui ne peut s'adjoindre à la nature qu'en lui imposant une forme particulière.

———

Le principe de l'ornement donne le caractère, l'écriture des styles.

En effet, les diverses tendances affectées par l'art aux successives époques de son développement se révèlent aussi bien dans de simples ornements que dans la représentation de la figure humaine, chaque siècle, chaque style, ayant accentué d'une manière différente les images variées de son invariable modèle.

Dans la transformation inévitable imposée par l'art à la nature, le principe ornemental fournit les conventions, les formules de construction, de composition, de facture.

Ces formules, lorsqu'elles affectent de se montrer, affirment leur tendance d'apparat ou d'ornement; mais quand elles se dissimulent, elles inclinent vers une expression intime où la nature veut être rendue jusque dans ses moindres effets.

Ainsi, sans la désigner particulièrement, en prenant pour exemple une des figures des stances de Raphaël, nous voyons clairement sa

tendance ornementale, c'est-à-dire la transformation par accentuation qui a dirigé sa composition. Cependant la réalité, l'intimité même du détail humain, y reste observée et constatée, dans une mesure qui est tout un art et le propre du maître.

Si, par opposition, nous contemplons cette œuvre, quasi unique, qui s'appelle la *Vierge de Saint-Sixte,* où le rêve le plus élevé est matériellement réalisé par une facture tellement libre dans sa puissance qu'elle va jusqu'au laisser aller, nous observons que cette exécution, qui à elle seule représenterait le principe ornemental, contient encore toutes les expressions de forme, toutes les délicatesses de modelé, tout le charme des sensations ressenties et fixées, qui sont le dessin de Raphaël.

Si, enfin, nous considérons le portrait de Baltazar de Castiglione, du Louvre, nous n'y trouvons plus en apparence que l'impression provoquée par l'imitation intime de la nature.

La gradation de ces trois exemples, pris à l'œuvre du maître qui a égalé dans tout ce qu'il a entrepris la qualité dominante et spéciale des autres grands maîtres, nous montre le principe ornemental fournissant

tous les éléments divers de transformation, de composition, d'exécution, et même d'imitation scrupuleuse de la nature, puisque c'est du même cerveau, de la même main, qu'émanent ces appropriations si différentes des *conventions de l'art.*

Nous disons *conventions de l'art*, en y insistant, parce que là même, dans cette admirable explosion de génie, tout est convention, depuis la conception de l'œuvre jusqu'à son parachèvement. L'effet même produit sur le spectateur est convention. Si bien qu'il nous faut affirmer que la méconnaissance de cette loi inéluctable empêche de reconnaître que la convention poussée à sa dernière limite peut seule conduire à l'illusion de la nature.

En affirmant que l'ornement seul fournit à la copie de la nature ce qui en fait une œuvre d'art, nous ne commettons aucune confusion avec l'ornement proprement dit, en d'autres termes, avec les caractères traditionnels que l'on retrouve en tout temps, en tout pays,

et qui, à travers les modifications de chaque époque, ne perdent jamais complètement leur physionomie originelle. Nous ne confondons ni les divers profils de moulures que l'architecte répartit dans ses constructions, ni les pièces d'ornement. Nous voulons simplement dire que le principe qui a présidé à leurs combinaisons, à la création de leurs types, est celui-là même qui domine dans toute œuvre d'art.

Ajoutons que cette œuvre peut être : soit une décoration par destination (les figures de Jean Goujon à la fontaine des Innocents; la coupole de la bibliothèque du palais du Luxembourg, de Delacroix; les hautes cimes d'arbres dominant la salle de lecture de la Bibliothèque nationale, de Desgoffes; les cariatides de Puget, à l'hôtel de ville de Toulon; la Marseillaise, de Rude; la Flore, de Carpeaux, aux Tuileries); soit une œuvre sans affectation spéciale (le Sang de l'Agneau, de Van Dick; la Ronde de nuit, de Rembrandt; la Locomotive, de Turner; Thétys et Jupiter, de Ingres); soit même une œuvre qui n'éveille aucune idée ornementale (la Joconde, de Léonard; l'Anne de Clèves, de Holbein; l'Homme

au gant déchiré, du Titien; l'étude d'après nature de Philippe IV, à la National Gallery, par Velasquez; le buste de Diderot, par Houdon).

Dans tous ces ouvrages, exécutés sous des inspirations si diverses, l'intensité d'accentuation est obtenue parce qu'il y a égalité de hauteur entre l'imitation de la nature et la convention d'art qui les a réalisés.

DÉCORATION. DÉCORATEUR

Chacun des principaux termes des arts semble, à un moment, contenir en lui tout ce que comporte l'art. Nous assistons aujourd'hui à cet entraînement pour l'expression *décoration*.

Si nous faisons de l'art un être vivant, et si nous voulons reconnaître et classer la valeur de chacun de ses organes, nous constaterons que le dessin est la substance du corps, que le trait, le modelé et l'ornement en sont les membres actifs et générateurs, que le principe

ornemental est à la fois l'intellect et le verbe, que la couleur donne l'apparence et la physionomie, que la décoration ne trouve de place que dans le fonctionnement général de cet être fictif.

La *décoration,* dans le sens exact, est l'application des spécialités de chacune des trois grandes branches de l'art, qu'elle divise ou qu'elle rassemble pour satisfaire à des exigences convenues. Aussi, à ce point de vue, ne peut-elle être considérée comme un art particulier.

Mais, par extension, on peut dire qu'elle est la suprême expression des arts ; que, sur son terrain, ils jouissent de la plénitude et de la libre manifestation de toutes leurs qualités, son essence, le principe ornemental, les affranchissant de l'imitation servile de la nature, et leur permettant de puiser en eux-mêmes les formes qu'ils ont étudiées et créées.

La *décoration* est l'activité, la vie des arts ; elle est leur raison d'être ; elle fait leur utilité sociale.

Le terme *décoration* n'est pas simple comme le terme *ornement*, avec lequel il a néanmoins une parenté bien étroite. Tous deux s'appliquent souvent au même objet; mais, tandis que le mot *ornement* se restreint à certaines figures définies, le mot *décoration* embrasse tout. Il désigne aussi bien le produit d'une profession spéciale qu'une certaine qualité contenue dans des œuvres qui peut-être n'ont jamais eu de destination décorative. De là, deux significations bien distinctes.

La manière la plus usitée d'entendre le mot *décoration* est de lui attribuer la désignation des œuvres ornementales, quelle qu'en soit l'importance. Ainsi, un grand nombre d'artisans, auxiliaires et tributaires des arts par la décoration purement manuelle, font suivre ou précéder l'appellation spécifique de leur métier du titre *décorateur* : tapissier-décorateur, ébéniste-décorateur, décorateur de porcelaine. La peinture comprend beaucoup de sortes de décorateurs, fleuriste-décorateur, figuriste-décorateur; les peintres d'attributs sont des décorateurs; les peintres faisant les imitations de marbre et de bois s'intitulent plus spécialement décorateurs; le peintre de décoration

est un peintre de décoration théâtrale. Dans la sculpture, tous ces artisans, ces artistes, s'appellent plus particulièrement *ornemanistes*. Ces diverses désignations sont simples. Chacune d'elles indique nettement une profession et le but de son travail, qui est de décorer.

Le mot *décoration* peut être entendu d'une seconde manière, abstraite et vraiment élevée. Par exemple, lorsqu'en parlant d'un maître, on dit de lui : « C'est un grand décorateur. Véronèse est un grand décorateur. Tous les maîtres sont décorateurs. »

Ici, cette qualification est attribuée moins à la décoration effective qu'à la puissance des qualités que contiennent les œuvres. Ainsi : Holbein est un décorateur aussi bien dans ses portraits que dans les dessins composés pour la décoration des volets de l'orgue de la cathédrale de Bâle, ou bien encore, et malgré leur dimension très restreinte, dans cette suite d'admirables compositions gravées sur bois connues sous le nom « Les simulacres de la Mort. » — Watteau, « le maître qui a élevé l'esprit à la hauteur d'un style, » dit de Goncourt, n'est pas seulement l'ornemaniste des arabesques, ses tableaux sont d'un grand décorateur.

Mais cette qualification, aujourd'hui si arbitrairement étendue, n'a de signification réelle que pour les œuvres qui ont une destination ornementale. En dehors de cette application spéciale, elle ne fait que constater, par extension, la présence plus ou moins accentuée du principe ornemental.

Et, quel que soit le point de vue sous lequel est accomplie une œuvre d'art, n'est-il pas certain qu'elle ne peut être classée que par la quantité d'ornement, on peut dire d'essence décorative, qu'elle renferme ?

Cette vérité qui jaillit de l'œuvre d'art parfaite se découvre également dans le choix à faire parmi les éléments dont abonde la nature. Chez elle, chaque être, chaque chose a une individualité de forme; mais rien n'a une forme essentiellement appropriée, un but déterminé. C'est à l'art qu'il est réservé de manifester cette forme, en la choisissant entre toutes, en la mettant en lumière par une accentuation particulière. C'est à lui de préférer

ce qui est le plus dessiné, ce qui indique le plus clairement, le plus rapidement, l'individualité, le caractère des choses. De deux roses, celle qui dit le plus fortement : « Je suis une rose, » est celle qui est le plus dessinée. Et, pour rester dans notre sujet, c'est aussi de cette intensité d'effet, qui écarte toute hésitation sur leur but, que les œuvres d'art prennent une tendance plus ou moins accentuée vers la décoration.

On ne saurait cependant trouver, dans cette affirmation du *dessin*, deux dessins, deux arts, l'un pour l'art en général, l'autre pour la décoration, ni une différence réelle entre le dessin du décorateur et celui du peintre ou du sculpteur, comme il a été possible de l'établir pour le dessin du *dessinateur* et pour celui du *coloriste*. Le décorateur est dessinateur ou coloriste, selon qu'il pratique une de ces deux manières de voir et de dessiner la nature. Mais il n'y a pas de dessin exclusivement décoratif. Le maître qui donne au dessin le plus d'affirmation et le plus de clarté, celui qui montre le mieux ce qu'il a en vue, celui-là est sans contredit un décorateur. Et si, théoriquement, la décoration en elle-même ne peut se démontrer,

pratiquement, elle découle de l'exercice constant de l'art. Quant à l'homme qui embrasse une des professions secondaires ou parallèles à l'art, la seule école de *décoration* pour lui, après avoir appris le dessin, est l'atelier, où lui est enseigné l'apprentissage d'un métier tributaire des arts.

Rien dans le terme *décoration* n'a d'essence propre, à moins que l'on ne désigne une utilisation particulière s'étendant des œuvres les plus élevées aux produits mercantiles d'une infinité de professions.

———

Tant que l'ornementation des choses a été la préoccupation unique ou principale des arts, il a été naturel qu'elle renfermât tout ce qui appartient à leur étude. Alors, l'ornemaniste, le décorateur, sculpteur ou peintre, était le même homme.

Aujourd'hui, cette situation est modifiée : l'art comprend deux catégories d'artistes. Cette division ne s'est point formée systématiquement : elle est née des aspirations ou des besoins de chacun. Aujourd'hui, les artistes

appartiennent en quelque sorte à deux professions différentes qui, dans le passé, se montraient plus habituellement confondues : celle de l'artiste replié sur lui-même, confiné dans l'élaboration d'œuvres isolées sans définition particulière, statues, tableaux, qu'on peut tout aussi bien placer dans le vestibule que dans la salle de réception; et celle du décorateur proprement dit, qui fait une œuvre vouée à une destination d'ornementation définie par avance.

La démarcation s'est établie le jour où il a été entrepris des œuvres sans destination spéciale, ne visant qu'à reproduire des effets particuliers et plus intimes, en dehors des règles et des formules de la décoration effective.

De cette recherche indépendante il est résulté que ce n'est plus, comme autrefois, exclusivement dans les œuvres décoratives qu'il faut chercher la plus haute expression d'art, puisque l'œuvre isolée, accomplie sans destination déterminée, peut renfermer toute l'étendue d'art que la décoration comportait primitivement.

De là, des formules, des pratiques, des recettes même, dont le décorateur de profes-

sion semble plus que les autres artistes avoir conservé la tradition.

De là, aussi, l'apparence d'un art particulier.

Toute œuvre d'art est évidemment un composé de conventions; mais il est une de ces conventions qui l'emporte, c'est le modelé, qui doit dominer et servir à l'auteur de bases d'opérations comme de champ de manœuvres. Chez l'un, il exprimera la forme, qui sera poursuivie dans tous les modèles, dans tous les sujets, dans toutes les conceptions; chez l'autre, il s'efforcera plus particulièrement de rendre la coloration, qui, dans ses effets naturels, a la mobilité et la rapidité d'un nuage masquant et démasquant le soleil, et dont la constatation est accomplie autant par le souvenir que par le calcul; chez un troisième, à défaut de qualités plus hautes, il tentera d'éblouir par la souplesse ou la force, par l'éclat ou le vague de l'exécution.

Ces grandes conventions sont-elles particulièrement applicables soit aux œuvres spécia-

lement décoratives, soit à celles qui n'ont d'autre but que l'expression d'une pensée d'art? Certainement non. La couleur, le dessin, l'exécution, sont les formes sans lesquelles aucune œuvre n'existe.

Accrocher des tableaux aux murs d'une salle, y ranger des statues, des morceaux de sculpture, en les distribuant même dans un ordre étudié, c'est meubler, c'est garnir ces murs, cette salle; ce n'est pas, à proprement parler, les décorer. De même, plaquer une peinture, paysage, figure humaine, sujet historique ou de fantaisie, sur un objet quelconque, ce n'est pas décorer cet objet, alors même que l'on ajoute un encadrement à cette peinture.

Pour que le terme *décoration* soit justement appliqué, il est nécessaire que toutes les parties de l'ensemble décoré, depuis le détail le plus infime jusqu'à l'objet formant la clé de l'œuvre, soient conçues dans la même série de pensées et régies par le principe ornemen-

tal. C'est de cette unité que naissent l'ordre des proportions, la clarté de perception du sujet, et cet air de parenté qui relie entre elles toutes les diversités du travail. Cela est si vrai que les places laissées vides, pour ainsi dire, ont la même importance que celles où la peinture et la sculpture apparaissent effectivement. Ne sont-elles pas les formes, les valeurs, les tons neutres de l'œuvre, appelés à concourir comme les autres à l'effet d'ensemble où tend la décoration ?

Autrefois, le maître, peintre ou sculpteur, en faisant de temps à autre, comme pour se prouver à lui-même sa délicatesse d'exécution, un morceau particulier, un tableau, une statue, avait surtout pour mission l'exécution et la direction d'œuvres décoratives définies. La production spéciale et unique de tableaux, qui sont des sortes de décoration portative, constitue la séparation des deux spécialités.

Les anciens maîtres hollandais nous ont laissé dans cette donnée des exemples bien frappants. Leurs œuvres témoignent de l'importance que

peut prendre l'art dans la représentation des scènes de la vie intime, en dehors des conventions symboliques qui accompagnent la décoration, cette dernière ayant toujours l'intention de dire à l'esprit quelque chose de plus que les choses représentées, ou se servant même de ces choses naturelles comme d'une espèce de caractères emblématiques.

Les vieux Hollandais mettent dans un cadre une scène de la vie privée, de leur existence personnelle, sans aucune préoccupation ornementale. Leur recherche de la perfection dans l'exécution témoigne leur volonté bien apparente, qui se dégage de ces ouvrages, dont la place est aussi bien sur un chevalet au milieu d'une salle que sur la muraille; aussi, le spectateur met-il ces tableaux le plus à sa convenance et recourt-il même à une loupe, afin de mieux en jouir. Il n'y a là aucune prétention décorative, au sens exact du terme.

De même, des œuvres considérables n'éveillent que rarement l'idée de décoration. La raison en est que la représentation d'un effet naturel a été le seul mobile de la création de ces ouvrages, et que les maîtres, leurs auteurs, n'ont pas expressément dirigé leur visée vers

la pratique et la destination de la décoration.

Dans ces conditions de désintéressement apparent de la fin de l'art, un grand nombre d'artistes semblent, par la nature de leurs ouvrages, abandonner tout à fait l'idée décorative, en ne se livrant qu'à l'étude et à la pratique de cette production qu'on appelle un tableau. D'autres, ne produisant également que des tableaux, paraissent cependant concevoir leurs œuvres dans un esprit et avec une facture qui sont du domaine de la décoration effective : leur œuvre emprunte un caractère décoratif à la valeur d'expression.

L'œuvre du Poussin est un exemple qui présente cette particularité d'avoir été conçue, dans la plupart de ses parties, sans application prédéterminée, tout en ayant l'apparence et la portée des œuvres de la décoration la plus élevée.

Une loi de la décoration, plus rigoureusement observée peut-être par le Poussin que par aucun autre maître, est la subordination

absolue de tous les détails du tableau à l'émission de son ensemble, ces détails conservant toutefois leur individualité. Et si la forme particulière de chaque objet et sa coloration ne font pas le principal attrait de l'œuvre du Poussin, cependant cette œuvre immense exprime toujours le probable de la nature.

Le Poussin est théâtral et conventionnel. N'est-ce pas lui qui mêle familièrement des figures de naïades et de fleuves à des figures vivantes? Et dans celles-ci n'est-il pas souvent malaisé de distinguer ce qu'elles tirent de la tradition de ce qu'elles doivent à la nature? Car une figure, si parfaite qu'elle soit, n'est jamais, dans un tableau du Poussin, que le fragment d'un groupe qui, lui-même, n'est qu'un détail soumis à l'ensemble.

Le Poussin compose, règle, ordonne; et lorsque, dans l'*Enlèvement des Sabines*, il veut montrer la confusion, c'est par la netteté dans l'émission de sa volonté qu'il parvient à exprimer le désordre de cette scène. Dans ce tableau merveilleux, chacune des parties épisodiques, les jeunes filles enlevées, la mère implorant, les chefs romains donnant le signal, les figures secondaires, les draperies, les terrains, les

chevaux, l'architecture, le ciel, tout est subordonné et sert de prétexte au dessin ornemental, au modelé général. Aucun intérêt spécial ne détourne un instant de l'ensemble de l'œuvre, qui uniquement veut exprimer le tumulte ; et le Poussin n'a rassemblé tous ces éléments que comme des agents qui fournissent à son dessin des contrastes, des chocs de lignes, de clartés et d'ombres. Pour les yeux, autant que pour l'esprit, le tumulte du sujet provient du sujet lui-même, et cependant l'exécution, précise et nette, est sans emportement, sans fougue apparente. L'auteur ayant la domination complète de sa volonté, ainsi que la possession de tous les moyens dont l'art dispose, ne laisse échapper rien qui puisse distraire de l'effet général.

Cette concentration de pensée fait de chaque œuvre du Poussin un tout. Chez ce maître, un tableau n'est ni la suite ni le fragment d'un autre, un couplet d'un même chant, comme il arrive chez d'autres maîtres.

Ses conceptions, ses compositions, sont vastes, amples, exécutées comme s'il avait à couvrir des murailles. Cependant cette exécution si habile et si brillante ne veut pas être

admirée pour elle-même. Elle est égale et rigoureusement parfaite ; mais elle ne porte pas en elle cette démonstration d'amour du pittoresque qui, dans le *Concert champêtre* de Giorgione, fait d'une bouteille de verre aux mains d'une femme l'un des plus parfaits morceaux de nature morte que l'on puisse admirer. Chez le Poussin, une épée, un casque, un tronc d'arbre, remplissent le rôle qui leur est assigné ; mais ils ne provoquent en rien l'attention ; et l'épée du tableau du *Ravissement de saint Paul*, cette épée qui joue là un si grand rôle emblématique, n'est pas tout d'abord une lame d'acier, mais une strophe du poème.

Parmi les maîtres, le Poussin est un de ceux qui ont le plus aimé les arbres. Aussi dans son œuvre ne sont-ils pas seulement des occasions, des prétextes à développements de lignes, à variations de couleurs, à oppositions de valeurs, imaginés pour faciliter des effets ; tous, ils ont l'importance de personnages particuliers, aussi individuels que chacune des figures qui vivent dans cette œuvre.

L'ampleur de proportion et la grandeur d'ensemble que le Poussin donne à ses paysages, comme Rubens, comme le Titien,

comme Watteau, proviennent de l'accord de la formule entre toutes les parties, végétations, terrains, eaux, ciels, figures, qu'aucune perfection de réalité uniquement pittoresque ne saurait atteindre.

Dans le tableau de *Polyphème*, après avoir admiré la beauté du lieu, après avoir ressenti le charme de cet amas de verdure, encore augmenté et agrandi par tous les artifices de l'art, lorsqu'on a pénétré dans ce paysage magnifique, on peut croire qu'il y a de la rosée et des insectes, comme on sait, sans les voir, qu'il y en a dans les masses de feuillage que l'on contemple en pleine et vive nature.

Sans doute aucun oiseau n'ira becqueter la grappe portée par deux hommes dans l'admirable tableau de la *Terre promise:* il voit bien que c'est de la peinture. Pourtant j'ai entendu Corot me dire devant ce tableau : « Voilà la nature. »

Poussin est tellement maître de son exécution qu'il la modifie en changeant de pensée et de sujet. Ses bacchanales ont une exécution alerte et apparente; dans ses sujets austères la facture se dissimule, s'élimine pour ainsi dire, le peintre ne voulant montrer que le sujet.

Dans ses dessins destinés à préparer et à condenser la matière d'art qu'il mettra en œuvre dans ses tableaux, il donne l'exemple, plus qu'aucun autre maître, de la recherche du contraste des lignes claires et obscures, *abstraction faite d'une représentation quelconque.* C'est-à-dire que, ne concevant une œuvre que par sa substance essentielle, la *clarté,* il ne retient des formes qu'il représentera complètes dans l'œuvre définitive que le strict nécessaire. Il n'envisage en elles que les termes clairs et obscurs, sans interrompre leur direction et leur étendue par des délimitations précises, ces clartés et ces obscurités constituant le principe de construction ornementale dégagé de toute préoccupation secondaire.

Plus encore par ses dessins que par ses peintures, le Poussin démontre à quelle sorte d'analyse il soumet la forme, la couleur, en subordonnant d'une façon absolue l'accessoire au principal dans la distinction qu'il établit entre la clarté qui éclaire, qui montre, qui dessine, et la lumière qui colore. C'est par là qu'il nous révèle la raison de cette incomparable possession des ensembles qui caractérise

son génie, lui qui, dépassant toute représentation naturelle, tend toujours à exprimer une pensée poétique, littéraire pour ainsi dire. En un mot, ses dessins seuls, bien qu'il n'ait pas couvert de vastes murailles, suffiraient à le mettre au premier rang des maîtres décorateurs.

Grand décorateur théorique, le Poussin est encore un grand peintre ; c'est aussi un poète, qui sait dire dans un langage magnifique les plus sublimes spectacles et les moindres choses de la nature ; c'est enfin un philosophe, à qui le geste humain sert à exprimer les sentiments les plus profonds et les plus élevés.

———

Si, après l'œuvre du Poussin, nous arrêtons notre esprit sur l'œuvre colossale de Lebrun pour accentuer le sens de l'épithète *décorateur*, — le nom de ce maître en étant presque synonyme, — une question surgit aussitôt. Pourquoi Lebrun, qu'il faut comparer avec les plus illustres, qui évoque le parallèle avec Raphaël, Rubens, Véronèse et tous les grands couvreurs de surfaces, n'est-il pas,

comme eux, cité avec admiration dans les entretiens d'art ? Son génie n'est certes pas contesté, et pourtant dans son pays, en France, ce n'est pas à lui que l'élève est envoyé de préférence pour obtenir ce conseil muet que l'artiste demande aux maîtres.

Lebrun a inventé, exécuté et dirigé l'ensemble et les détails de la décoration faite pendant le règne de Louis XIV. Ce temps, si fécond en productions d'art, pourrait tout aussi bien être appelé le siècle de Lebrun que le siècle de Louis XIV.

Lebrun peint des dieux, des héros, des rois, des grands seigneurs, des soldats, des peuples, et tous les chœurs et comparses des Olympes et des cours, dans ses apothéoses, dans ses triomphes, dans ses calvaires, dans ses assemblées, dans ses batailles, dans ses chasses, dans tout le matériel qui sert de fond et d'accessoires à ses innombrables conceptions. Il prodigue à pleines mains la science et l'invention, mais rien ne semble pris sur le fait de la nature.

Il a exécuté de magnifiques portraits, — le portrait, ce mètre pour ainsi dire de la science d'un artiste, — il y paraît encore plus préoccupé

du faste des grandes salles dont ils feront l'ornement le plus précieux que de l'intime ressemblance du personnage; et cependant ses portraits prouvent combien il est maître lorsqu'il veut imiter la nature. Mais cette imitation, qui donne la vie durable aux œuvres, n'est pas pour lui le but principal: il lui préfère les conventions. Aussi veut-il fixer l'expression des sensations et des sentiments par des formules graphiques. Jamais il ne cherche à démontrer pourquoi et comment il aime la nature. Aime-t-il les muscles pour leur forme, la chair pour sa sensualité? Aime-t-il la lumière des ciels, les profondeurs des verdures? Est-ce l'éclat, l'étincellement des armures, des broderies d'or, ou le froissement des étoffes, qu'il aime? On l'ignore; mais on voit bien que tout lui est également motif à décor.

Fondateur d'académie, il pensait sans doute que la science supplée à la poursuite des intimités dont la nature est si riche, mais qu'elle ne dévoile que peu à peu, même à ceux qui lui vouent une étude constante.

C'est là la cause de cette sorte d'isolement, isolement grandiose du reste, où l'œuvre de

Lebrun est reléguée. C'est ce qui fait que la réflexion seule nous force à reconnaître sa grandeur et sa puissance. Pour apprécier la haute portée de l'œuvre de ce décorateur effectif, qui n'attire et n'émeut par aucun accent de vérité, il faut être savant dans l'art.

LA NATURE CONSIDÉRÉE AU POINT DE VUE

DE LA PRATIQUE DES ARTS

La nature est le casier où l'art prend les caractères qui lui servent à exprimer ses idées, ses combinaisons. Il résume ces caractères dans l'apparence la plus probable de la réalité des êtres et des choses, réalité doublement mobile et variable, d'abord par la lumière si changeante, ensuite par l'imagination, qui la considère différemment suivant les divers instants et aspects où elle l'entrevoit.

C'est la lumière qui est la *nature* pour les arts d'imitation, elle est le but qu'ils veulent atteindre, c'est elle qu'ils condensent et immobilisent dans leurs œuvres. Mais, chose bizarre, cette cause qu'ils cherchent sans cesse à saisir, ils semblent, sinon la méconnaître, au moins l'oublier dans leur pratique. C'est par les ombres, par toutes les atténuations d'intensité lumineuse, forme, valeur, ton, reflet, etc., par tous ces amalgames plus ou moins clairs ou obscurs, qu'ils la mesurent, qu'ils la graduent, qu'ils en créent l'image.

La pratique du sculpteur en est l'exemple frappant. Quel souci un sculpteur paraît-il avoir du soleil? Lui tournant le dos, se plaçant entre la lumière et le modèle éclairé par elle, que lui font les nuances des rayons, jaunes, rouges, bleus? On peut dire même que lorsqu'il aperçoit leurs diversités et veut en tenir compte, il n'est plus sculpteur.

———

« L'étude de la nature » est pour les arts l'analyse des deux apparences de la lumière,

couleur et clarté. Ils l'effectuent en localisant et délimitant par la lumière les corps, les surfaces.

Qu'ils imaginent des abstractions, qu'ils tentent la résurrection du passé ou ne figurent que la modernité, c'est tout un, pourvu qu'ils respectent la loi physique des actions de la lumière. Aussi est-ce de l'observation de cette loi, de l'identité entre la lumière factice et la lumière naturelle, que provient la valeur de l'œuvre d'art.

———

De Phidias à Clodion, de Corrège à Fragonard, du plus grand au moindre de ceux qui méritent le nom de maître, l'art poursuit une chimère : il veut accoupler deux contraires, la plus servile fidélité à la nature et l'absolue indépendance vis-à-vis d'elle, tellement absolue que son œuvre puisse prétendre à être une création. C'est ce problème, incessamment posé par la mobilité du point de vue où il entraîne, qui fait le mystère de l'art. Le sujet naturel mis en évidence ne pouvant tenir la place que l'art lui assigne en le transformant,

une formule unique ne peut rendre l'ensemble des manifestations de la nature : un dessinateur, un sculpteur en diront la forme ; un coloriste en dira l'effet.

Ainsi considérée, la nature n'est plus qu'un des instruments des arts, au même titre que leurs principes, leurs éléments, leurs formules, leurs conventions, leurs recettes, leurs outils.

———

S'il était possible d'envisager l'art dégagé de toute imitation de la nature, il faudrait dire que la conception ornementale, qui dispose à son gré de la lumière, prime même la construction naturelle de l'objet représenté. Et cela, parce qu'elle est elle-même la construction qui donne à l'œuvre d'art toute son importance. Mais, par les fluctuations des différents styles qui ont modifié ses formules, l'art montre et sa propre variabilité et l'immuabilité de son modèle. Il montre en même temps que, dans ses variations, il obéit sans cesse à deux tendances bien distinctes : tantôt c'est lui-même qu'il veut surtout faire voir ; tantôt c'est la

nature, dont l'imitation lui semble si désirable qu'il souhaite ne point paraître dans ses propres œuvres afin de ne laisser voir qu'elle seule.

Pour vérifier les effets variés de ces tendances, les œuvres des maîtres devraient nous fournir des preuves ; mais ces œuvres, quelle que soit la volonté de leurs auteurs, contiennent à la fois et le plus de vérité et le plus d'artifice.

La copie rigoureuse de la nature n'est point l'art ; elle n'est qu'un moyen, qu'un élément. L'art doit se montrer lui-même, en même temps qu'il fait voir la nature. Il n'est pas un miroir qui, sans apprécier, réfléchit toute image ; il est l'homme d'art qui doit façonner cette image à sa volonté, ou bien il ne fait pas son œuvre. Qu'il laisse certains esprits paresseux affirmer que leur travail est fait *d'après nature*, et s'adjuger par là une sorte de certificat qui les recommande et les pose en témoignant de l'honnêteté de leur effort !

Si, seule, l'imitation de la nature constituait

l'art, la photographie et le moulage sur nature diraient le dernier mot, car ces deux procédés atteignent une exactitude pour toujours inaccessible à l'art.

Cependant un moulage, une photographie, ne sont à aucun degré des œuvres d'art. Et ce n'est pas seulement parce que ces procédés sont mécaniques, mais parce que, malgré leur reproduction de l'identité de la nature, jamais ils ne dégagent ni ne concentrent une idée ornementale.

Ces agents ne peuvent émettre telle ou telle idée ; et nous ne voulons pas dire idée spéculative, abstraite, mais idée de forme, d'exécution, d'ornement, toutes idées matérielles.

Néanmoins, répétons-le sans relâche, les œuvres où il y a le plus d'art sont celles, quelle que soit leur destination, qui se rapprochent le plus de la nature. Il semblerait donc que le moulage, que la photographie, touchent le but ; mais l'art veut aller plus loin : il prétend faire voir la nature comme il la veut voir, en l'exposant le plus sensiblement dans la forme et dans l'effet qu'il a choisis, afin de transmettre ce que lui-même a ressenti devant elle.

Que l'on ne se méprenne point sur la portée de ce principe! Quand nous disons que la nature doit, à un certain moment, être considérée uniquement comme un moyen, une convention, il n'y a là ni prétention oratoire ni paradoxe, mais la vérité simple et une. L'art le plus raffiné n'a jamais pu retenir qu'une étincelle de la nature qui, elle, contient tout; et l'artiste le plus maître de ses moyens sait seul ce qu'il a dû laisser à la nature et ce qu'il en a dû abstraire pour rendre visible et permanent le rayon lumineux qu'il a entrevu. Qui pourra jamais dire l'impression ressentie par Raphaël devant la Joconde de Léonard de Vinci, et l'émotion de Corot parlant des paysages de Delacroix? Je puis témoigner de l'enthousiasme de Corot, sans pouvoir tenter même d'en retracer l'expression; c'est bien lointain, déjà à l'état de souvenir de jeunesse; mais son impression, l'une des plus vives, m'a appris comment un maître loyal et bon apprécie l'œuvre de celui qui atteint par des moyens différents le but auquel il prétend lui-même.

Ne pouvant tout prendre à la nature, l'art ne la reproduit donc pas absolument. Fatalement, entre elle et lui s'interposent les délicatesses sans nombre de toutes les sensations qu'elle provoque ; et sa représentation, avant d'être fixée, traverse encore toutes les particularités que comporte l'application des formules. Aussi, d'un même objet, d'un même rayon lumineux, résultent autant d'exemplaires différents, quoique semblables dans les généralités d'aspect, qu'il y a eu d'efforts voulant retracer la même image. Le choix auquel est contraint l'artiste doit justement faire considérer la nature comme un engin de travail.

———

Les plus grands maîtres n'ont eu que le don de reproduire chacun un des aspects de la nature, un seul, même en recourant à toutes les ressources de l'art. Aussi, leurs travaux ont eu pour résultat de créer une nature spéciale à chacun d'eux. Mais cette création est douée d'un tel relief, d'une telle vie, que devant la nature même on s'oublie à dire de

l'œuvre : « Ceci ressemble à cela. » C'est en éliminant la partie de la nature qui lui est la moins accessible et en exaltant celle dont il a fait choix, que le maître a mis au jour cette création d'une nature à son usage, personnelle.

Si l'artiste ne peut ni ne doit s'affranchir de l'imitation de la nature, sa dépendance a une limite. La mesure de son obéissance est réglée par la possession plus ou moins étendue qu'il a conquise des formules de l'art; et à l'instant où il parvient à exercer sa volonté, il parvient à la création d'une œuvre; sinon il reste dans l'accomplissement journalier d'une tâche professionnelle.

Aussi l'étude exécutée d'après nature n'est-elle qu'une indication, qui, bien qu'elle puisse souvent atteindre à une valeur d'art considérable, ne doit pas cependant être confondue avec l'importance de l'œuvre méditée et résolue.

Et de la comparaison de ce document pris sur la nature avec son accentuation dans

l'œuvre définitive, doit ressortir la qualité d'art accessible à son auteur, dont l'œuvre peut et doit ainsi être examinée à ce double point de vue.

———

La qualification des catalogues d'horticulture *belle plante d'ornement,* est juste; elle exprime bien ce qu'elle veut exprimer. Cependant, la plante d'ornement n'est pas un ornement dans le sens de l'art. Si elle peut devenir le sujet d'une combinaison ornementale, il est indispensable qu'elle subisse un certain travail tout à fait indépendant de la nature. Des fleurs naturelles attachées sur une draperie blanche pour orner le passage d'un cortège constituent des ornements fort gracieux; c'est la nature même, qui produit une impression aussi complète que le spectacle de la joie ou de la douleur; mais de ces fleurs ne se dégage aucune formule.

Pareillement un être humain, le plus accompli dans sa forme, provoquerait-il sur une colonne, sur un monument, le même effet

ornemental qu'une statue faite d'après lui et parfaite? Évidemment non.

Il faut donc, pour constituer une œuvre d'art, autre chose que la reproduction exacte de la nature. L'art a donc en lui une qualité, une essence, qui doit modifier la nature, puisque la nature ne produit pas par elle-même l'effet obtenu par son interprétation artificielle.

Dans le matériel emprunté par l'art à la nature, il y a un ordre né de l'intérêt que nous portons aux objets naturels. La figure humaine est comme le centre autour duquel tout gravite; les actions humaines tiennent le premier rang, à tel point que tout le reste de la nature semble n'avoir d'existence dans les arts que comme accessoire du personnage humain.

Est-il possible de demeurer neutre et de ne pas reconnaître une gradation entre les œuvres

et par suite une inégalité parmi les artistes?

Les œuvres où il entre le plus de nature et le plus d'art, celles où la science du dessin atteint le plus haut degré d'expression et manifeste le mieux la volonté de l'artiste, occupent le premier rang. Au-dessous se placent celles où se retrouve à un moindre degré l'utilisation de la nature. C'est que l'étude exclusive de la nature ne va que jusqu'à un certain point de la route vers l'art et n'accomplit que la moitié de la tâche à parfaire. C'est qu'il faut tirer de la nature une expression, une exaltation complète, faire d'un renseignement une œuvre.

———

Dans son admirable *Shakespeare,* Victor Hugo a établi que les arts ne progressent pas. La nature, leur modèle, étant immuable, ne peut être dépassée par eux. Ils atteignent la plénitude de leur expression dans l'œuvre d'un maître, qui forme d'autres maîtres. Surviennent des évolutions, des lacunes. Puis, l'art renaît, revivifié par un homme qui arrache à la lumière une formule nouvelle.

LE MODELÉ CONSIDÉRÉ A TRAVERS LES ÉVOLUTIONS

DU PRINCIPE ORNEMENTAL

L'art grec, depuis cet ornement élémentaire qui s'appelle une grecque, jusqu'à ces œuvres si parfaites qu'elles font hésiter l'admiration entre elles et la nature, contient la formule de tous les autres arts.

Son influence, qui a pu être méconnue, déguisée, oubliée, n'a jamais été complètement annulée en Europe, grâce à la présence constante du modelé, la principale de ses formules, dont on peut le dire l'inventeur et qui est, à sa

suite, l'essence des arts européens. Cette influence est telle que l'on est amené à renfermer entre deux termes toute l'activité des arts : la nature, l'art grec.

Rembrandt faisait venir dans la Hollande, qu'il ne quitta jamais, les moulages des sculptures grecques découvertes au seizième siècle. Quelle question cet Œdipe moderne pouvait-il adresser à ce Sphinx? L'évidence jaillit de son œuvre : il ne comprit jamais que le mot de l'énigme fût contrefaçon.

Ingres disait: « Il faut éclairer la nature du flambeau de l'antique. »

———

Si les Grecs se sont astreints à suivre scrupuleusement la nature, il faut reconnaître cependant que leur imitation a des degrés et qu'elle comporte, dans un ordre presque hiérarchique, une certaine somme de liberté. Ainsi, la fidélité de la copie est d'autant plus grande que le sujet est plus élevé ; et, pour préciser, une figure, considérée en elle-même et sans destination spéciale de décoration, est plus

visiblement voisine de la nature qu'une autre figure appelée à faire partie d'un monument et revêtant ainsi un caractère ornemental.

Mais, quel que soit le mode ou la mesure d'accentuation qu'ils aient adopté, les Grecs ont suivi la nature sous cette condition nécessaire à toute œuvre d'art, qui est d'ajouter une transformation sans laquelle toute copie de la nature est vague et diffuse et ne révèle aucune volonté d'art.

Cet art grec, où la nature et l'art sont confondus dans des proportions si bien équilibrées qu'on ne sait s'il y a plus d'art que de nature, justifie l'entraînement souvent inconscient dont il est l'objet, par cet équilibre de la vérité et de la convention, auquel il doit d'être la plus admirable expression d'art existant sous nos yeux.

Mais, quelle que soit la valeur d'une formule traditionnelle, un art vivant ne peut s'alimenter uniquement de la tradition. Il lui faut puiser à la source même, dans la nature, un renouvellement incessant, seul propre à lui donner une nouvelle trempe, une vie nouvelle, faute de quoi il s'énerve, décroît et meurt de monotonie ou de bizarrerie.

Celle des Grecs a subi le sort commun. Les évolutions de sa tradition présentent des aspects très divers, chacune d'elles ayant affecté des allures différentes.

Les Byzantins et les Romans sont les premiers intermédiaires qui nous y rattachent.

Malgré la richesse des œuvres de l'école byzantine, qui n'existait qu'en s'appuyant sur la tradition grecque, sa peinture et sa sculpture ne nous ont point laissé d'œuvre originale, au sens le plus élevé de ce terme. Leur vie a été une sorte d'hivernage. Elles ont usé les derniers vestiges des formules grecques, comme la pluie ronge un mur, sans laisser trace des premières formes. Leurs artistes, enlumineurs d'images ou tailleurs de pierre, ne renouvelant pas leur savoir au contact de la nature, poursuivaient leur besogne en perdant de plus en plus le souvenir des formes premières.

Il s'agit de la peinture et de la sculpture seules, et non de l'architecture, qui a suivi un mouvement indépendant.

Quel est le chercheur, l'esprit inquiet, qui, dans ces temps obscurs, tout en accomplissant sa tâche, a réfléchi et compris que l'étude de

la nature pourrait donner à son travail la valeur et la perfection que lui manifestaient les vestiges de l'art antique épars autour de lui ?

Comme les Grecs, ils modelaient, — peintre, à l'aide de valeurs claires et sombres, sculpteur, en taillant des formes toujours répétées et qui semblent reculer jusqu'aux essais primitifs, — ne se préoccupant que de rester fidèles aux conventions professionnelles.

Ainsi, machinalement, les traditions fondamentales de l'art grec furent entretenues par l'art byzantin.

En prenant spécialement à partie l'ornement qui s'appelle la feuille d'acanthe, nous allons essayer de représenter l'évolution produite à l'aube de l'art gothique.

Il ne vivait ni en Grèce ni en Italie, où l'acanthe borde les chemins, celui qui comprit que la dentelure apprise dans l'atelier, cette feuille sculptée par lui dans la pierre, pouvait bien avoir un rapport direct avec la nature. Il ne connaissait pas la légende qui fait de l'acanthe naturelle le type de l'ornement grec de ce nom, élevé dans le chapiteau corinthien à la plus haute conception.

Cherchant autour de lui et ne découvrant rien qui lui offrît ce modèle, il dut s'arrêter à des ressemblances, aux frondes de la fougère, dont toute la plante présente une similitude d'ensemble avec l'armature de construction du chapiteau ; aux dentelures des feuilles du chardon, du persil, de l'érable, analogues à celles de l'acanthe.

Déjà les Grecs, empruntant aux Égyptiens l'armature du chapiteau, avaient cru, pour en avoir changé la végétation ornementale, s'être faits créateurs d'un art nouveau. A son tour, cet homme, ce rêveur, inconsciemment devenu inventeur, établissant ainsi les bases d'une nouvelle formule, put bien s'imaginer qu'il ne devait rien à ses devanciers.

Dans ce renouvellement de formules, l'acanthe s'évanouit. Avec elle disparurent les derniers vestiges des formes traditionnelles. Mais l'appareil qui lui servait de support, l'ossature du chapiteau grec, demeura sensiblement le même ; et à l'aide du modelé, dont la tradition toujours vivace, si affaiblie qu'elle soit, est cependant visible chez les byzantins et les romans, les végétations nouvelles de l'art, comme au printemps la nature, couvri-

rent les surfaces d'une ornementation inattendue.

La perfection des arts gothiques atteignit son extrême limite dans la copie raisonnée et ordonnée de la nature. Cependant cette nature, leur guide unique, se montre à travers leurs œuvres comme un peu embarrassée, on pourrait dire nouée, par les derniers vestiges de la tradition byzantine. Mais, au commencement du seizième siècle, à la vue des statues grecques trouvées dans les fouilles pratiquées à cette époque, les artistes se sentirent affranchis.

Regardant la nature, libérée des formules de la convention hiératique, comme naissant de l'art lui-même, ils se mettent à chercher dans ses formes, dans ses règles, les principes de l'art antique.

Celui-ci, tout en les confirmant dans la pensée que la nature est l'éternel modèle et le seul appui, leur enseigne que dans l'art la nature est à son tour une convention, un moyen, un renseignement; il leur enseigne aussi que dans toute œuvre d'art l'art seul doit dominer, et que cette domination est établie lorsque ses propres formules, ses conventions rigoureuse-

ment appliquées, s'effacent sous l'apparence qu'il sait donner de la nature.

Ainsi préparés à tous les efforts, les artistes de la Renaissance abandonnent brusquement et facilement les restes des formes gothiques. Et le seizième siècle, comme toutes les grandes époques de l'art, copiant fidèlement la nature et mettant en œuvre certaine convention, revêt sa personnalité.

Une évolution analogue se produisit au dix-septième siècle et au dix-huitième. Mais, comme elle n'eut ni la même importance ni le même retentissement, on peut dire que l'art du seizième siècle n'eut pas d'interruption jusqu'à la fin du dix-huitième.

Cette continuation d'art de trois siècles est due à l'influence de l'art grec, particulièrement manifeste dans l'ornement. On peut s'en convaincre en étudiant les œuvres de Ducerceau, de Le Pautre, de Watteau. Ce dernier, renouvelant, sous un aspect si original, les données que Ducerceau avait prises aux Grecs, acquiert une indépendance et une autorité qu'il doit à la possession complète de toutes les formules et de toutes les conventions, et qui font de lui un maître en dehors de toute spécialité.

Vers la fin du dix-huitième siècle, la pratique des arts semble un jeu, tant elle paraît aisée. Il n'est pas un objet, depuis l'ustensile le plus humble jusqu'à l'œuvre la plus élevée, qui ne porte les marques de cette pleine possession. Cependant une nouvelle transformation des formes était alors en train de s'effectuer. Le désir de la variété, l'inquiétude, qui sont la vie de l'art, entraînent alors peintres et sculpteurs vers une formule nouvelle, vers une imitation de plus en plus intime. Fragonard ne renie pas Watteau, ni Houdon Pierre Pujet; mais ils déploient, eux et leurs contemporains, moins d'apparat visible dans leur dessin, sans pourtant oublier jamais qu'ils font de l'ornement.

L'ornement imposa, par son principe, à tout l'art du dix-huitième siècle une telle unité que cette époque de floraison, incapable de fournir un morceau d'imitation de nature comparable aux œuvres de l'antiquité, de la Renaissance ou de l'art gothique, peut prétendre, par son entente latente et générale, à l'égalité avec les temps les plus mémorables : aucun d'eux n'a présenté comme lui un ensemble qui n'excluait ni la variété ni l'indé-

pendance, tant dans l'invention que dans l'exécution.

La Révolution française, qui livre momentanément au chaos, les idées, les habitudes, les mœurs, n'a place dans notre travail que comme date. Les artistes âgés étaient les survivants du dix-huitième siècle; les jeunes étaient leurs disciples. Abordant de nouveaux sujets, les arts, en particulier l'ornement, qui en est le timbre d'émission, auraient assurément continué les anciennes formules, tout en s'accordant à la transformation en voie d'accomplissement, les signes n'ayant en eux-mêmes de valeur d'expression que par la volonté de celui qui les emploie. Mais tout à coup on vit éclore une mode étrangère aux idées et aux formes d'art alors pratiquées.

Dans l'espace de temps strictement nécessaire à la production de cette mode, tout devint égyptien, et quel égyptien! Ni les règles, ni les formules, ni les symboles de cet ancêtre ne furent respectés. Furent-ils seulement consultés?

Quoi qu'il en soit, les peintres, les sculpteurs, les anciens comme les élèves, ignorant les formules de ce nouveau venu et

dédaignant de pratiquer l'ornement qu'ils considéraient comme un détail inférieur vis-à-vis de l'étude de la nature, laissèrent la mode nouvelle à la direction des architectes, qui en furent les spécialistes attitrés. Et ceux-ci, n'ayant pas nécessairement souci de l'imitation de la nature, du modelé, ne purent que restreindre l'ornement à des combinaisons linéaires sans lien et sans rapport avec les recherches des peintres et des sculpteurs.

Sculpteurs et peintres devinrent ainsi étrangers à l'ornementation. Ils perdirent l'habitude de la pratique de l'ornement, dont ils avaient cependant la direction réelle par leurs qualités d'exécution. La nouveauté envahissante les isola d'une des principales dépendances de leur domaine.

Quelques sculpteurs essayèrent de satisfaire l'innovation, entraînés par leurs relations naturelles avec les architectes; mais leurs tentatives n'offrent qu'un intérêt de curiosité. Est-il besoin de faire remarquer que les *Pestiférés de Jaffa* et la *Distribution des Aigles* n'ont aucune relation avec les appliques égyptiennes faites pour leur servir de cadre?

Prud'hon est peut-être le dernier maître qui

ait intimement mêlé l'ornement à ses œuvres. Mais cette particularité du grand artiste est restée sans influence autour d'elle.

L'ornement proprement dit n'a pas eu de caractère particulier dans tout le bric-à-brac que le dix-neuvième siècle a exhumé pour sa consommation.

Cette remarque nous donne encore l'occasion d'insister à la fois sur l'importance du terme et sur celle de la chose *ornement;* car si nous affirmions que le dix-neuvième siècle n'a pas d'art qui lui soit propre, nous avancerions la même proposition.

Aujourd'hui, l'art ne semble plus puiser en lui-même, comme aux temps où la quantité des combinaisons d'une même idée suppléait à la variété. Cette variété n'existe que dans la diversité des sources, l'artiste ne pouvant dégager de l'uniformité de son écriture l'exécution sur commande d'un morceau grec, renaissance, gothique, moresque, chinois, Louis XVI, ou nature.

Pourtant, dans l'espace écoulé de ce siècle et sans sortir de notre pays, nous pourrions citer avec fierté une longue série de maîtres dans la science et dans la pratique des arts,

de Louis David à Courbet, de David d'Angers à Carpeaux. Et chez ces maîtres, qui n'ont entre eux aucun lien apparent, on peut saisir une tendance commune : le désir incessant d'imiter de plus en plus la nature, tout en adoptant les formules que chacun d'eux choisit arbitrairement.

Le mouvement romantique, cet élan de liberté dont nous bénéficions aujourd'hui, est personnifié par deux noms qu'il faudra fatalement citer toutes les fois que l'on parlera de l'art du dix-neuvième siècle, Ingres, Delacroix, exemples de la volonté alliée à toutes les audaces qui font le génie.

Déjà nous sommes assez loin d'eux pour les confondre avec le milieu où se développa leur vie d'artiste. Leurs initiatives personnelles sont opposées, il est vrai ; mais elles sont fortifiées et contenues, chez l'un comme chez l'autre, par tout ce qui tient aux traditions. Et, bizarrerie qu'on nous permettra de noter, l'un et l'autre repoussèrent, pour des causes différentes, ce nom de romantique que nous commençons à leur appliquer indifféremment, ce mot n'étant plus pour nous que la marque d'une époque.

Nous n'avons pas à examiner s'il leur conviendrait d'être mis en parallèle, même dans un témoignage d'admiration; leurs œuvres étant nôtres, nous pouvons dans l'une et dans l'autre tenter l'analyse de ce qu'elles contiennent de vérité naturelle en même temps que d'invention et de fantaisie personnelle.

Après Véronèse, après Rubens, après Rembrandt, Delacroix, ce peintre de génie, trouva dans la nature une coloration, c'est-à-dire un dessin que ceux-là n'avaient pas vu avant lui.

Ingres, si grand qu'il soit par son œuvre, grandit encore de tout l'art qu'autour de lui son enseignement a semé pour l'avenir.

En faisant des œuvres à destination spéciale une décoration, ces maîtres n'ont accompli que des ouvrages isolés. Depuis le commencement du siècle, l'ornement a été délaissé de ceux qui devaient lui donner l'impulsion; et ce complément d'art, que les anciens pratiquaient comme un élément de leur profession, qui les reliait tous entre eux par la force inhérente à son principe, a été abandonné à des spécialistes qui n'ont pu aboutir qu'à des contrefaçons.

Cependant notre époque n'a pas méconnu

le principe ornemental. Seulement, le travail d'érudition a pris la place du travail de production originale ; tout a été passé en revue, étudié, classé. De là, peut-être, jaillira un jour une source nouvelle ; prévision qui se justifie par l'étude passionnée dont la nature ne cesse d'être l'objet.

L'ART ET LA PHYSIQUE

Considéré matériellement en dehors de l'expression sentimentale qui lui est propre, le dessin est une dépendance de la physique : il analyse la lumière et s'en sert pour construire des formes.

Mais le seul point de contact établi jusqu'ici entre l'art et la physique, c'est le contraste simultané des couleurs. Le traité que lui a consacré M. Chevreul, seul travail émané des physiciens qui ait un sens pratique pour les

arts, et qui devrait être dans les mains de tous ceux qui emploient la couleur, est demeuré dans une demi-obscurité. Aussi, lorsqu'un peintre et un physicien abordent le chapitre de la *couleur,* ils ne paraissent point parler la même langue ; à peine, et après de nombreuses concessions, chacun d'eux parvient-il à entendre une partie de ce que l'autre a voulu dire, les conclusions et la fin de la science et celles des arts étant choses différentes, sinon contraires.

Le physicien, en isolant, par tous les moyens imaginables, chacun des rayons composant la lumière qui traverse le prisme, étudie la couleur en elle-même. Toute son attention est concentrée sur la qualité intrinsèque de la couleur de ce rayon : il la dissèque, il la veut pure, il la veut typique, il en veut établir la provenance, il cherche ce qui résultera des rapprochements immédiats des divers rayons qu'il a d'abord isolés ; et, après avoir reconnu la qualité colorée de chacun de ces rayons, il les réunit pour en recomposer la lumière dont ils émanent. La couleur du physicien est immatérielle; c'est un champ de dissertations sans limite ; son étude a la rigidité mathéma-

tique ; elle se résume dans une formule écrite.

Pour les arts, particulièrement la peinture, la couleur est toute matérielle. Aux yeux du peintre il n'y a pas seulement le rouge, il y a des rouges : il distingue le vermillon, le brun rouge, le sang-dragon, la laque de garance, etc., etc. ; il faudrait ici copier la nomenclature des marchands de couleurs. De plus, il lui est permis d'ignorer (ce qui arrive souvent) d'où vient la couleur. Véronèse, Rubens, Watteau ne connaissaient ni la théorie de Newton, ni les travaux de M. Chevreul, qui peut-être ont pu renseigner Delacroix, mais dans quelle mesure ?

Enfin, et c'est la démarcation précise entre la physique et l'art, la couleur pour les arts ne provient que dans une faible mesure des matières colorantes, et résulte principalement de la distribution de la lumière, de sa division en deux qualités, l'une claire, l'autre obscure.

Entraîné par sa manière si différente d'étudier et de juger la *couleur*, le physicien ne tient pas un compte suffisant de ces deux qualités dans les incursions qu'il tente vers les arts. Aussi ne réussit-il pas à rien élucider qui puisse être utile à l'art.

Cependant l'art est principalement basé sur un des états physiques de la lumière, que tous les maîtres, depuis Phidias jusqu'à Rembrandt, ont observé, étudié et reproduit, celui qui établit, invariablement, les situations respectives de la lumière et de l'ombre, ainsi que les gradations des valeurs intermédiaires, sur toutes les formes et à travers toutes les colorations.

C'est là où la physique doit porter ses investigations, qui pourraient, par les preuves scientifiques et sans toucher aux impressions ni aux sensations, établir une raison pour ainsi dire grammaticale, des intensités claires et obscures, lumineuses et sombres, cette raison n'intervenant, du reste, dans les créations de l'art qu'au même titre que la grammaire du langage intervient dans les œuvres poétiques.

Le traité même du *Contraste simultané des couleurs*, de M. Chevreul, n'a qu'une valeur technique limitée, par la raison que M. Chevreul, comme les autres physiciens, ne considérant particulièrement que le contraste provenant de la juxtaposition des couleurs, n'a tenu qu'un compte insuffisant, pour ne pas dire nul, de l'élément essentiel des arts, le modelé.

Un autre savant, M. Helmholtz, dans des conférences sur *l'optique de la peinture,* faites à Berlin, à Dusseldorf et à Cologne, et publiées à Paris chez Germère-Baillière, semble bien insister sur la *lumière et l'ombre.* Mais, en définitive, il incline vers le piège que lui tend la couleur proprement dite, et s'y perd. S'il entrevoit et effleure un certain nombre de sujets très délicats se rapportant aux arts, il passe sans y pénétrer à côté de leur technique, se contentant de lui prendre des exemples de théorie élémentaire, auxquels il donne des solutions tour à tour scientifiques ou sentimentales complètement en dehors de la pratique.

Nous nous permettrons même d'ajouter que la conception des couleurs, qui réduit « *toutes nos sensations de couleur* aux trois *sensations simples* résultant *des combinaisons du rouge, du vert et du violet,* » nous paraît, relativement aux arts, de la pure fantaisie.

LES ARTS PLASTIQUES. L'ART MUSICAL

Nous n'avons pas à définir les termes *contraste, opposition, harmonie*; ils ont, dans la langue des arts, la même signification que dans le langage général. Mais nous voulons constater l'utilité d'usage du premier de ces termes, et faire au dernier une sorte de procès, moins pour sa vague généralité que parce qu'il entraîne à de banales et fausses comparaisons entre l'art musical et les arts plastiques.

Le mot *contraste* possède une grande netteté

de signification : il conduit et fixe la pensée sur l'action de tous les éléments *de même nature* employés par les arts. Contraste de *traits* : horizontal, vertical, oblique, droit, courbe, opposés les uns aux autres ; contraste de *modelé* : lignes lumineuses et sombres, valeurs, placées en opposition ; contraste de *couleurs* : qualités colorées, qualités chaude, froide, mises en opposition ; contraste *d'ornements* : lignes, formes, proportions, volumes, opposés.

Il ne peut être suppléé dans les arts plastiques par aucun autre mot, parce qu'il affirme, en vue d'accord, l'opposition que chacun des éléments tire de lui-même. C'est là son originalité.

Le terme *opposition* est employé dans un sens analogue, mais sans application nécessaire aux éléments *de même nature*, dont il ne respecte pas l'unité. Il fait contraster la forme avec la couleur, le trait avec le modelé, la réalité avec l'ornement ; il assemble et place vis-à-vis l'un de l'autre des contraires ; il vise la symétrie réelle ou relative, l'équilibre, la pondération indispensable dans une œuvre d'art.

Les deux termes *contraste* et *opposition* se

complètent, tout en conservant chacun son originalité.

Lorsqu'il y a accord, unité d'effet, ensemble, souplesse de lignes, grâce, délicatesse, force, justesse, etc., toutes perfections résolues, les oppositions sont bonnes, les contrastes sont bons. S'ils choquent, s'ils blessent la vue, s'il y a disparate, contradiction entre eux, ils sont mauvais. Cependant nous devons spécifier : contraste de couleurs, de lignes, c'est bien le contraste lui-même qui est bon ou mauvais, et pour telle cause ; tandis que dans l'opposition des lignes avec la couleur, de la réalité avec la fiction, c'est l'effet résultant qui est bon ou mauvais. Une œuvre peut à la fois contenir la perfection la plus grande dans certains de ses contrastes et une médiocrité absolue dans l'opposition de certains éléments.

Mais dans l'œuvre où les oppositions et les contrastes sont tellement atténués, dissimulés, que cette œuvre monotone et sans art n'est qu'un produit sans aucune qualité, l'*harmonie* est négative.

C'est là où nous voulions en venir : nous pouvons nous servir du mot *harmonie* en sens inverse, soit pour louer, soit pour blâmer. Si

cela ne suffit pas à le faire proscrire, cela démontre au moins qu'il n'a, dans la langue des arts plastiques, qu'une application aussi banale que lorsqu'on dit : « L'harmonie du ménage, l'harmonie des pouvoirs publics. » Cette réserve faite, il signifie quelque chose qui n'est certes pas à dédaigner, mais qui n'établit rien de pratique.

Le terme *harmonie* appartient en propre à l'art musical ; il en détermine une manière d'être. On fait en musique des fautes d'*harmonie* rectifiables par l'*harmonie* elle-même. Il n'y a donc dans ce terme rien d'équivoque pour l'art des sons.

En est-il de même de son application aux choses de l'architecture, de la sculpture et de la peinture ? Que spécifie-t-il pour un trait, pour une couleur, une valeur, considérés isolément, tandis qu'un son à lui seul éveille une idée musicale ?

Lorsque Diderot prétend qu'un aveugle-né peut concevoir une idée de la couleur écarlate en percevant le son éclatant de la trompette, nous croyons que cet aveugle-là était Diderot lui-même, qui était doublement clairvoyant et par ses yeux et par son génie. Pour nous,

nous n'avons jamais pu comprendre l'analogie qu'il trouvait dans des choses si dissemblables, la couleur écarlate ne pouvant éclater pour la vue que par le contraste qui lui est opposé, et pouvant même devenir réellement obscure par la relation des valeurs et des couleurs dont elle est entourée ; tandis que le son de la trompette est toujours éclatant dans ses notes hautes et dans ses notes basses.

Quand dans une muraille, au lieu et place de pierres et de mortier, les maçons laissent des vides, ils disent qu'ils font de la musique. Cela est juste : leur travail sonne, il est creux.

Mêlé aux choses des arts plastiques, le terme *harmonie* porte avec lui comme un vide, une absence de sens, et, de plus, il entraîne aux réticences. Lorsque, devant un tableau, on dit qu'il est harmonieux, on peut penser en même temps : « Quel amoindrissement de toute saillie ! quel effacement de tout contraste ! quelle monotonie ! quelle platitude de valeur, de couleur ! Vous auriez mieux fait de laisser intact le ton dont votre toile était imprimée : l'harmonie alors était complète. » La possibilité d'un pareil aparté, tout en décernant un éloge banal, indique l'élasticité de ce terme,

lorsqu'il est détourné de son application musicale. Il compare, mais ne définit pas.

Dans le même sens on dit en langage familier d'atelier: « C'est un joli fricot, je vais passer un jus, ça mettra de l'*harmonie*. » Ici, les termes de comparaison passent de la musique à la cuisine. Sans vouloir en rien déprécier celle-ci, nous n'insistons pas.

Sous le nom de patine, le temps, lui aussi, revêt les œuvres d'art d'une sorte d'*harmonie* négative qui, respectable peut-être à certains points de vue, cache ou dissimule et des beautés et des laideurs. En art, les hasards sont rarement heureux.

Le terme *harmonie* prend, dans les arts plastiques, la place des termes précis *accord, unité, conformité, assortissant, ensemble, justesse*, etc., etc., et il ne les remplace pas.

Mais d'où vient cet accouplement d'idées si généralement admis? Où est leur rapprochement, puisqu'il n'y a pas de fumée sans feu? C'est que certains effets des arts plastiques excitent des impressions, des sensations analogues à celles qu'éveille l'art musical : à la vue de tel tableau, nous éprouvons presque la même émotion qu'à l'audition de tel morceau de

musique. L'ordre qui règne dans un orchestre a paru comparable (???) aux ordres de l'architecture. Pourquoi pas une mélodie de balustres ? Ne se suivent-ils pas, ne se succèdent-ils pas, vus en perspective, comme les phrases musicales d'une romance ?

Il a plu de qualifier de *symphonie* l'ensemble d'une statue, d'un monument, d'un tableau ! En quoi donc l'équilibre du contraste des formes, des valeurs de proportion, des valeurs d'intensité de clarté, des couleurs, qu'on perçoit simultanément, est-il comparable à un ensemble de sons qu'on perçoit successivement ? Le terme *ensemble* exprime la seule chose qui leur soit commune.

Faut-il donc de l'analogie sentimentale conclure à l'affinité, à la ressemblance de formules et d'éléments si différents ? C'est ce qu'il nous semble difficile d'admettre, et c'est ce qui nous fait poursuivre avec tant d'instance le mot *harmonie,* qui n'en peut mais, et qui devient excellent lorsqu'il est précédé ou suivi de la désignation du contraste qu'il qualifie. Et même, bizarrerie des mots ! c'est uniquement lorsque ce terme *harmonie* sous-entend un contraste à qualifier qu'il prend une significa-

tion dans les arts du dessin. Il indique alors que l'union et la concorde existent dans la diversité des éléments gratifiés harmonieux: les expressions *harmonie de lignes, de couleurs, d'effet*, impliquent tout à la fois les idées opposées d'accord et de contraste.

Les rapprochements, les comparaisons entre l'art musical et les arts plastiques portent à faux et ne démontrent rien. Il faut les écarter de la technique du dessin.

LE GOUT

―――

Le goût n'est pas un terme technique. Mais c'est sous son impulsion que les arts qu'on appelle les *arts du goût* sont exercés et appréciés. A ce double titre, il appartient à notre nomenclature.

―――

Il est convenu, jusqu'à la consécration du proverbe, que « du goût et des couleurs on ne doit pas discuter. » Ce qui peut se traduire

ainsi : « Le bon goût, c'est le mien ; le mauvais, c'est le tien. » Nous pouvons donc traiter du mot *goût* avec une complète liberté et émettre à son sujet, et presque sans en donner la raison, notre propre sentiment.

———

Les professions particulières aux arts plastiques dérivant essentiellement du dessin, on nous permettra de nous servir du mot *dessinateur* plutôt que de celui d'*artiste* pour désigner, par génération, l'architecte, le sculpteur, le peintre, le graveur. Le terme *artiste*, ne spécifiant aucune pratique, peut indifféremment s'appliquer et à celui qui exerce les arts du dessin et à celui qui exploite tout autre art ou métier ; il s'étend jusqu'au spectateur, qui n'a de rapport avec l'art et ses métiers que l'attraction sentimentale, le *goût*.

———

L'art satisfait celui de nos appétits qu'on nomme le *goût*. Avant de posséder la délica-

tesse et la sûreté de sens qui font juger la qualité de l'aliment intellectuel, nous absorbons indifféremment et inconsciemment cet aliment, de quelque nature qu'il soit, de quelque manière qu'il ait été accommodé. Ce n'est que peu à peu, et grâce à une favorable disposition naturelle, que notre appétit se règle, peut prétendre à apprécier, à choisir, et finalement acquiert la qualité qu'on appelle encore le *goût*.

Comme il est avéré que les arts sont une source d'honneurs et de revenus dans le pays où ils semblent fleurir naturellement, tout citoyen, croyant avoir le droit de conseil et de direction, aime à s'arroger, par sympathie ou par calcul, la mission de les enseigner et de les conduire, par la souveraine et péremptoire raison qu'il se reconnaît du *goût*.

Qu'est-ce que le *goût*?
Le *goût* est, au propre, celui de nos sens qui,

par la langue, nous fait percevoir et apprécier les saveurs.

Cette faculté de perception et d'appréciation s'appelle aussi le *goût* lorsqu'elle est exercée par les yeux. Le cas est analogue à celui du mot *harmonie*, qui transpose, encore au bénéfice des yeux, la perception spéciale de l'ouïe.

C'est donc seulement par extension, et cette extension est considérable, que le mot *goût* est employé dans les arts.

Ici, il accorde l'appréciation, il qualifie le choix, il juge les œuvres, il détermine les vocations, il marque les tendances d'un individu, d'une génération, d'un peuple, il dirige les conceptions, il spécifie une attraction instinctive, il supplée, dans leurs rapports de circulation, les termes style, mode, science, etc. Et tous ces privilèges, il les doit à l'unique, mais séduisante hypothèse d'un don naturel, d'un sens particulièrement applicable aux arts. Souvent même on joue de lui comme d'un instrument qui permet d'effectuer toutes variations et d'applaudir le lendemain ce qu'on a sifflé la veille.

La qualité innée que suppose le goût, envisagée comme attraction, comme perception exacte, en un mot, comme discernement spontané et judicieux de la lumière, existe chez quelques privilégiés; et chacun de nous en possède l'organe, organe doué d'une puissance d'action de plus en plus extensible. Nous le croyons, bien que nous n'ayons jamais pu observer la moindre manifestation d'art méritant ce nom sans qu'elle nous révélât un savoir acquis.

Par contre, nous avouons bien volontiers que les œuvres purement scientifiques, si l'on peut ainsi dire, ne décelant dans leur expression aucune trace impulsive d'un sentiment naturel, nous paraissent presque aussi indifférentes que celles d'où la science est absente.

Mais, tout en constatant et affirmant cette essence particulière, cette qualité de l'esprit, nous devons, pour tout ce qui concerne la technique des arts, la subordonner au savoir acquis, sans lequel elle est inféconde.

La lumière, sous ses mille formes, est pour tous une nécessité absolue. De cette nécessité découle une irrésistible et inconsciente attraction vers tout ce qui la représente, vers tout ce qui la contient et nous en livre la jouissance.

Ce désir instinctif, on le constate même chez des oiseaux, les pies, les alouettes : celles-ci s'y font prendre, celles-là s'emparent de tout objet brillant qu'elles trouvent à leur portée. Et cet instinct, ne le partageons-nous pas lorsque notre préférence est fixée par une lumière plutôt que par une autre, quand notre goût choisit ou le rouge ou le vert d'un foulard, quand nous lui donnons pleine satisfaction aussi bien avec le clinquant de la joaillerie de camelote qu'avec la limpide et immaculable pureté des pierres dures et rares.

Mais à travers toutes nos conventions il n'est pas aisé de discerner si le goût est naturel, déterminé par un mouvement instinctif, ou s'il est acquis, artificiel. C'est que le hasard nous fait naître dans des milieux variés et fort dissemblables, nous imposant une éducation fatale, nous imprégnant à notre insu de manières diverses de sentir et de voir. Aussi,

combien de formules reçues! Par exemple: « Le bleu va bien aux blondes. » Oui, sans doute, le bleu va bien aux blondes. Mais quel bleu ? Chaque blonde en essaie plusieurs avant d'adopter celui qui lui va.

Admettre une formule et la soumettre en même temps à une épreuve, n'est-ce pas à la fois l'affirmer et la nier ?

Dans le choix de notre foulard, de nos pierreries, notre goût est-il bien nettement spontané, tout à fait dégagé de conventions inconsciemment apprises ? Obéit-il à ce qui seul constituerait son allure instinctive, comme la pie voleuse de Palaiseau y obéit en s'emparant du couvert d'argent dont elle ne peut faire usage, mais dont le brillant l'attire ?

Notre choix n'est pas aussi rudimentaire ; il est de seconde main, il est dû au goût (qui alors est une connaissance spéciale) de celui qui a préparé le foulard, les bijoux, et qui a su aussi nous faire croire à l'excellence de ses produits.

Si Gros a dit vrai, c'est pour faire valoir sa personne, qu'il savait belle, que Murat, à la bataille d'Eylau, était vêtu de velours, chaussé de bottes à revers troubadour, armé d'un

sabre oriental et coiffé d'un bonnet de fourrure surmonté d'une aigrette. Un pareil costume, très beau du reste, mais si en dehors du costume national, ne pouvait être le fait du hasard ; il était bien le résultat des combinaisons d'un goût raffiné, d'une fantaisie dirigée par des comparaisons préalables, toutes choses qui établissent l'idée d'éducation.

N'est-ce pas pour nous isoler et nous renfermer en nous-mêmes, pour disparaître en quelque sorte, que nous nous couvrons de vêtements noirs lorsqu'un deuil nous afflige ?

Le *goût* se soumet à l'usage, à la mode, au *goût* du jour, au bon ton, à la distinction, etc. Comment, à travers ce réseau de conventions, saisir la manifestation d'un instinct naturel que, tout en y croyant, nous n'avons encore pu rencontrer véritablement libre que chez notre pie ?

———

Les choses du costume, régi par la mode, dérivent des arts par certains côtés, puisque l'individu, sans autre impulsion que sa volonté, dispose sa forme pour la mettre en lumière et

la montrer aux autres, comme un artiste compose son œuvre.

La convention tacite de la mode, qui règle la forme, la longueur, l'ampleur, la couleur de nos vêtements et même l'aplomb de nos corps et le dessin de nos physionomies, serait une négation du goût si on ne considérait que l'assujettissement qu'elle impose en réunissant en un seul tous les goûts, faisant adopter, ainsi qu'un uniforme, le même aspect de forme et de couleur. De plus, la mode n'a rien de spontané : les variations qu'elle fait subir incessamment aux costumes résultent de l'étude, du calcul, des tentatives de ceux qui, par des mobiles très divers, en sont les meneurs célèbres ou inconnus. Et, bizarrerie qu'il faut noter, c'est souvent contre leur volonté, c'est-à-dire leur goût, que les gens qui suivent la mode adoptent ses modifications arbitraires et tyranniques.

Envisagée de la sorte, il importe peu que la mode ait tort ou raison dans ses variations, dans ses audaces d'innovations, celles-ci étant limitées par une éducation spéciale qui permet l'appréciation, le jugement, le choix raisonné. Et si le goût acquis écarte systématique,

ment l'attraction naturelle pour se laisser aller à des conventions, cet écart volontaire nous fournit un second indice du mouvement spontané du goût.

Dans les arts, c'est moins une tendance spontanée que la persévérance à suivre une idée, qui nous fournit la preuve d'un *goût* naturel.

Ce *goût* existe chez l'artiste qui poursuit sans défaillance envers et contre tous l'expression de sa pensée. Il existe également chez l'amateur, dont la sensibilité visuelle est émue par la simple perception d'une forme, et qui la préfère tout bonnement pour cette sensation, sans nulle considération de valeur intrinsèque, sans influence d'aucune convention.

Ces deux façons de sentir impliquent un savoir raisonné, un discernement. Hors de là, le *goût* est factice ; il affiche seulement la prétention d'une faculté qu'on voudrait avoir.

L'œuvre d'art, qu'elle soit imaginée ou imitée, est une appréciation, une allégation de la forme. Elle témoigne en même temps du savoir et du *goût* de son auteur, et parmi les facettes que nous présente ce mot, nous voyons des dessinateurs savants dénués de *goût*, et contrairement des ignorants, dessinateurs ou non, doués de cette qualité.

Science ou instinct (nous ne pouvons décider), le *goût* est peut-être parallèle au savoir ; mais il a nécessairement une allure particulière, celle de mouvement naturel. Aussi est-il revendiqué par ceux qui ne fréquentent les arts qu'en spectateurs, plus que par ceux qui les pratiquent. On s'avise peu de dire que Vitruve, Michel-Ange ou Rembrandt, étaient gens de goût. On attache cette qualité comme une obligation professionnelle aux métiers qui découlent des arts : ils sont les *arts du goût ;* on l'accorde aux personnes qui ne traitent les arts que platoniquement et qui la revendiquent comme un don naturel, à l'égal de la beauté, d'une belle voix, de cheveux blonds, d'une force exceptionnelle.

C'est une faculté de discernement, d'essence intellectuelle, supérieure, qui nous donne le

privilège de prononcer notre jugement dans les arts, par passion, par raison, par vanité, car elle semble être une prérogative, un apanage inhérent à toute puissance sociale. Aussi en sommes-nous tous très friands et en faisons-nous parade si notre caisse est bien garnie, nous payant le luxe d'un *goût* haut, grand, distingué, sûr, étendu, bon, fin, raffiné, exquis, rare... La nomenclature de ces qualificatifs est longue et variée, et nous ne pouvons avoir la prétention de la parcourir jusqu'au bout, ni de nous arrêter aux détails. Cependant, voici un exemple d'un goût particulier.

Dans ma jeunesse, je rencontrais chez un marchand de gravures un grand monsieur, rasé, raide, du haut en bas boutonné dans une redingote verte, cravate montante mode 1830, le chapeau quelque peu Bolivar légèrement incliné, modèle vieilli et fané dont l'image, au temps de son élégance, avait dû être signée Devéria.

Ce monsieur avait un goût passionné pour une certaine catégorie d'estampes gravées au burin : Wille et Berwick lui avaient dit le dernier mot de l'art, dont le baron Desnoyers lui-même n'était qu'un écho affaibli. Il avait hor-

reur de l'eau-forte ; au nom seul de Rembrandt, il devenait morne et silencieux.

Ayant été présenté à lui comme graveur, je fus honoré de ses conseils. Un jour, naïvement, j'émis en sa présence cette idée que les œuvres originales seules pouvaient être étudiées avec profit et qu'il était difficile de décider qui de Rembrandt ou de Canaletti avait le plus le génie, le don de la gravure. Le monsieur baissa la tête comme un bœuf se mettant en défense, mais il se contenta de saluer poliment et sortit. Depuis, il ne m'adressa jamais la parole.

C'était un homme de goût, d'un goût spécial, limité. Il était un exemple de nombreux spécimens, dont un autre échantillon est celui qui regarde une aquarelle en transparence, avant d'en apprécier la valeur d'art, afin de reconnaître si la gouache a été employée dans son exécution. Et cet autre, n'aimant que les paysages à la sanguine !

Ces subtilités restreignent l'appréciation des œuvres d'art à des détails de métier ; et bien qu'on puisse les considérer comme des manifestations naturelles du *goût*, figées, il est vrai, dès leur première sensation, on ne

saurait les accepter comme discernement judicieux. Oublieux de la fin de l'art, forme, lumière, expression, ces messieurs en sont réduits à ne plus voir que le moyen matériel.

———

Si l'art n'était qu'un sport fournissant des passe-temps aux gens de goût et de loisir, l'appréciation quelconque de ses œuvres serait indifférente. Un simple entraînement de mode, n'ayant pour règle et raison déterminante que la fantaisie, serait le seul guide. Pourquoi un monument donnerait-il indication sur sa stabilité, sa nationalité, la date de sa conception, sa destination, sa valeur ? Si le programme de la statuaire était de la sculpture pour de la sculpture, une même œuvre ornerait indistinctement un square, une chapelle, un boudoir, un tombeau, une pendule. Si le dessin, la couleur, n'étaient pas soumis à la nécessité d'exprimer la signification et la réalité des formes et les phases de la lumière, de simples évolutions de lignes, belles, jolies, des accords et des contrastes colorés, bizarres, délicats, puis-

sants, seraient le but à atteindre ; un tableau, n'ayant, comme un tapis, ni sommet, ni base, serait examiné dans tous les sens.

Mais l'art possède une utilité générale, qui se traduit de deux façons : il immobilise, en retenant leur expression, les sensations fugitives, les impressions de la double vision de nos yeux et de notre imagination ; de plus, il construit, régularise, embellit toutes choses à notre usage. Expression d'idées et façonnage d'objets, ces deux termes, réunis ou isolés, font de l'art un puissant agent de circulation de la pensée humaine, et constituent une science basée sur l'observation rigoureuse de certaines lois physiques.

Cette science semble provenir tout autant d'une sensibilité naturelle de perception que des connaissances acquises de la forme et de la lumière ; et cette sensibilité paraît encore suffire pour apprécier la valeur des œuvres d'art. Ce qui pourrait être ainsi résumé : voir, sentir, comprendre, exprimer, seraient une même et unique chose.

A cette manière d'envisager la question, nous ne voulons faire aucune objection. Ce que nous voulons, c'est tout simplement dis-

tinguer les éléments d'appréciation que chacun de nous possède, selon qu'il est placé soit en dedans, soit en dehors des arts, la pratique établissant la ligne de démarcation entre ces deux catégories, qui jugent l'une par expérience, l'autre par sentiment.

Rien ne reste à l'esprit de la forme de chacune des lettres composant un mot : une main novice ou tremblante, des caractères d'imprimerie déformés, brisés par l'usage, transmettent une pensée dans toute son étendue, aussi bien que la plus nette écriture et que la plus belle typographie.

Il n'en est pas de même de la langue reproduite par les arts plastiques. La lecture ne peut en être faite qu'en épelant signe par signe, car le fragment même d'un signe conserve une signification de la valeur spéciale de ce signe, de ces lettres, de ces figures; chaque mot, puis chaque phrase prenant ici une valeur propre, dont le sens s'étend en raison directe de la valeur de chacun d'eux.

La parole, le poème, l'éloquence, le verbiage de cette langue universelle sont contenus dans le signe lui-même, et non dans le fait, l'action, la réalité, le rêve qu'elle raconte.

Aussi le dessinateur, calligraphe de cette écriture, en considérant et appréciant l'objet d'art, que cet objet vienne de la nature ou de l'imagination, est-il obligé de vérifier tout d'abord, par la comparaison avec la nature, les formules de construction, l'étendue, la puissance, l'accentuation du modelé, l'invention et la conception ornementale de la composition, la qualité de la coloration, l'allure de l'exécution. Toutes ces choses constituant le métal d'art qui compose les caractères, les chiffres, les signes, comme on voudra appeler cette image, leur pureté doit être reconnue avant d'admettre l'expression abstraite, littéraire et sentimentale de l'œuvre.

Est-ce à dire que par cet examen, qui distingue entre la matière de l'art et l'esprit qui s'en dégage, la spontanéité d'impression et les sensations qui en résultent sont supprimées chez le dessinateur? Nullement; l'impression causée par l'œuvre est, au contraire, accrue et

fortifiée en lui par la constatation de toute valeur intrinsèque. A l'appui de cette opinion, qui fait de l'aptitude aux arts une faculté instinctive, nous voyons ce juge nécessairement systématique attiré et retenu, contre sa volonté et contre son savoir, par la manifestation de l'intuition instinctive renfermée dans l'œuvre, dont il démêle la présence à travers toutes les scories de l'ignorance, de l'inexpérience, des non-sens d'art, des sous-entendus littéraires, des innovations de formule et de goût.

Ce discernement savant ne prouve-t-il pas l'existence réelle du goût aussi bien chez l'appréciateur que chez celui dont l'œuvre est appréciée? Mais n'est-ce pas aussi un nouvel indice que cette faculté instinctive est et reste *parallèle* au savoir ?

Comment se confond-elle avec lui? Nous n'avons pas à le rechercher ici. Il nous a suffi de montrer la direction de vision nécessaire et même involontaire, que ceux du métier apportent dans leur examen, telle impulsion naturelle et sentimentale fournissant à leur jugement un élément tout aussi valable que tel élément dérivant du savoir.

Au delà de la ligne qui sépare l'acteur du spectateur les éléments d'appréciation sont inverses, leurs sources étant différentes ; de ce côté du spectateur, les manifestations résultent instinctivement de l'impressionnabilité, de la sensibilité, et se traduisent par l'attraction, l'indifférence, la répulsion, sans considération préalable.

C'est pour la foule que les arts travaillent. Elle les aime, elle est avide de leurs manifestations. N'expriment-ils pas d'une manière directe et palpable ses croyances ? Ne satisfont-ils pas ses besoins de beauté ? Ne voit-elle pas qu'elle pose devant eux, qu'ils la flattent ? Enfin, n'y trouve-t-elle pas le témoignage de l'immobilité de la nature et l'authenticité qu'ils donnent aux actes de l'humanité ?

Mais il y a chance que ce spectateur multiple honnisse tout d'abord ce qu'il acclamera par la suite, comme il mettra en oubli ce qui avait comblé ses aspirations les plus vives. Ces fluctuations, ces revirements, la foule les exécute sans autre raison que son goût. C'est

qu'elle suit un entraînement tout sentimental ; qu'une image rudimentaire lui suffit pour l'expression de son désir ; qu'elle est ignorante des moyens employés ; que ses comparaisons ne reposent que sur l'art lui-même et non sur les causes de son identité avec la nature ; que ses lambeaux de savoir, dont elle ne retient que ce qui lui plaît, lui sont advenus par fréquentation, par frottement, et non par méthode. Et logiquement ses préférences, ses abandons, ont l'allure conventionnelle des évolutions de la mode.

———

Les arts plastiques expriment aussi nettement que la littérature ; cependant on ne peut comparer l'un à l'autre leurs caractères d'expression.

La littérature emploie des signes tout étrangers aux réalités, aux faits, aux idées, aux sensations qu'elle exprime, tandis que les arts emploient la nature même.

La faculté d'exprimer est sans limite pour les lettres ; pour les arts, elle est déterminée,

par conséquent restreinte. De là, une sorte de droit de suzeraineté que les lettres exercent sur les arts : elles les devancent et les guident dans leurs recherches par la qualité et le nombre d'expressions qu'elles résument. De leur côté, les arts font des incursions sur le terrain des lettres, et, dans cette action réciproque, chacun d'eux tente d'exprimer, à l'aide de son caractère propre, l'idée, la chose qui, sans conteste, appartient plus particulièrement au voisin.

Par suite de ces transpositions, les lettres, parvenues à amplifier leur importance individuelle, se sont octroyé sur l'art un droit de tutelle, d'appréciation, de jugement. Nous ne voulons point y contredire, l'œuvre d'art reposant sur deux termes distincts : la pratique, qui est nécessairement un savoir, un métier ; le sentiment qui a dirigé la conception et provoqué la manifestation, et qui, à titre de sentiment, tombe quelque peu dans le domaine commun.

Nous refusons toutefois d'admettre qu'on puisse soit conclure d'une sensation à une appréciation de procédé, soit prononcer sur la valeur de principes différents sans connaître leur moyen d'expression ; et, tout en accep-

tant des écrivains l'entier discernement de la portée et des applications générales des arts, nous disons simplement que leur technique est insuffisante et n'a d'autre effet, effet regrettable, que d'amoindrir la valeur et l'autorité de leurs travaux sur les arts.

———

Dans le colloque engagé par les arts avec la foule, *la critique*, brigade détachée des lettres, est la voix qui leur répond. Considérée comme exprimant les variétés de goût des fractions de la foule, on peut la dire impersonnelle et même infaillible, puisque le goût, comme don naturel, ne se discute pas, et que l'impulsion sentimentale, dont elle reflète les divergences et les revirements, a un caractère essentiellement mobile.

Mais, sous prétexte que voir c'est sentir, la critique des arts facilite l'éclosion d'experts sans expérience ni apprentissage, et sert de refuge à une pléiade de censeurs, qui hardiment, à l'exemple de Sganarelle prétendant parler latin à des gens ignorant cette langue,

exploitent des lambeaux de technique mal ajustés, débitent du sentiment, et se décernent un brevet de sensitive, en étirant et appropriant tout aussi bien à l'examen d'un monument antique qu'à la peinture d'un plat de crevettes, la somme de rhétorique qu'ils possèdent.

C'est la mouche du coche ne vivant que de bourdonnement. Installée dans la chaire du goût, elle exalte l'individualisme, qui recherché en lui-même est néfaste pour les arts ; elle condamne toute nouvelle formule et rejette en même temps celle sur laquelle elle a si longtemps émoussé sa louange ; elle professe, tout en ignorant les lois physiques, tout en confondant le dessin avec la couleur, l'intention avec l'exécution ; elle dit : *le style, la beauté,* sans indiquer ni savoir où on les trouve ; elle parle de sincérité, de distinction, de clair-obscur, d'harmonie ; mots vagues qui l'aident, croit-elle, à sortir d'une démonstration qui la gêne.

Ah ça ! faudrait-il tant de préparation pour parler de cette « Vue des bords de la Seine » ou « des hanches de cette baigneuse ? » Certes non ; mais disserter et démontrer un métier sans l'avoir exercé à fond, cela nous semble manquer de conscience banale, d'honnêteté cou-

rante, de *goût*, pour rester dans notre sujet, plus encore que de clairvoyance.

« O vanité! — s'écrie Baudelaire, ce passionné de la forme sous toutes ses apparences — je préfère parler au nom du sentiment, de la morale et du plaisir. J'espère que quelques personnes, savantes sans pédantisme, trouveront mon ignorance de bon goût. » (Exp. univ. de 1855. — *Curiosités esthétiques*, t. II, Michel Lévy, 1869). Déjà il avait dit (salon de 1846, id., id.) : « Je sais bien que la critique actuelle a d'autres prétentions; c'est ainsi qu'elle recommandera toujours le dessin aux coloristes et la couleur aux dessinateurs. C'est d'un goût très raisonnable et très sublime. »

Personne ne songe à professer les mathématiques, la physique, la chimie, la danse, la cuisine même, sans avoir acquis au moins quelques notions de ces sciences.

Il en est autrement de la peinture et de la sculpture, et de toutes leurs subdivisions. (L'architecture paraît moins abordable, quoique souvent elle subisse le sort de ses deux congénères.) Mêlées à tout ce qui les entoure, puissantes par leurs œuvres, attrayantes par le charme dont elles revêtent les moindres choses,

elles entraînent les esprits les plus cultivés à pénétrer leur technique, à en parler, à en juger, sans autre préparation qu'une contemplation plus ou moins attentive et intelligente, suivie d'impressions et, par suite, de révélations de goût qui dévoilent tous les mystères.

Ne pourrait-on comparer certains de ces investigateurs, à une poule rencontrant un bocal rempli de grains de blé ? Elle voit ces grains, elle les sent, les désire, en vise un, donne un coup de bec au cristal, et ne gobe rien. Entre la poule et notre démonstrateur bénévole, il existe pourtant une notable différence : la poule, parvenue au terme de réflexion que sa cervelle comporte, abandonne son entreprise et va picorer ailleurs, songeant peut-être à ce tas de blé préservé par quelque chose qu'elle n'a pu pénétrer ; tandis que lui, dès le début de son observation, se persuade et demeure convaincu qu'il avale, digère et réduit à l'expression simple tous les grains du bocal.

Si nous poursuivons, avec une insistance que nous voudrions aussi vive que possible, et la critique qui cependant, à certain point de vue, fait partie des arts, et ceux qui enseignent les arts sans les avoir jamais pratiqués, c'est que nous croyons qu'en se trompant ils nous trompent nous-mêmes.

Les confusions ont leur logique : les démonstrateurs de technique, puisant leur enseignement dans leur sensibilité, engendrent des praticiens formés d'impressions, d'aspirations sentimentales. Les uns et les autres cultivent l'illusion, le malentendu, se refusent à comprendre que l'œuvre d'art ne jaillit que de l'exercice régulier et complet du métier, uni à la connaissance de tous les instruments qu'il emploie, y compris la nature.

———

Du goût et des couleurs on doit toujours discuter. L'innovation, l'excentricité de la veille devient le lieu commun du lendemain ; la mode, les styles sont fugitifs.

Mais de toutes ces combinaisons, fantaisies et rencontres heureuses, qui ne paraissent provenir que du hasard ou de l'impulsion instinctive et qui n'ont eu qu'un jour de durée, surnage et demeure ce qui a été basé sur le savoir.

Si le *goût* ne relève que de la faculté de sentir, nous avons tous du *goût*, puisque tous nous sentons. Mais aussitôt qu'il se fait l'expression d'un choix, l'émanation de l'esprit qui compulse et compare plusieurs éléments, il devient une science, et comme telle il a des degrés.

TABLE

	Pages.
Dédicace	v
Préambule	vii
L'art, la forme, les formules	15
Le dessin	23
La couleur (dans le sens général)	37
La couleur (extension que les arts donnent à ce mot)	44
Les couleurs. Leurs dénominations	53
Chaleur, froideur. Apparences relatives émanant d'une lumière, d'une couleur, d'une clarté	57
Dessinateur, coloriste	97
Reflet, clair-obscur	105
Valeur	109
Trait, modelé	113
Ligne, masse, silhouette	131
Perspective	137
Effet	139
Exécution	149
Ornement	161
La transformation inévitable de la nature par les arts a pour agent le principe ornemental	181
Décoration, décorateur	191
La nature considérée au point de vue de la pratique des arts	213
Le modelé considéré à travers les évolutions du principe ornemental	225
L'art et la physique	241
Les arts plastiques : l'art musical	247
Le goût	255

Paris. — Imp. Balitout et Cⁱᵉ, 7, rue Baillif.